Insanely Detailed Variety of Concepts

MAJOR SCALE
BOOK

自由自在地
彈奏吉他的

大調音階之書

作者：**藤田 TOMO**

伯克利音樂學院 (Berklee College of Music) 吉他系助理教授

Guitar magazine ［吉他雜誌］

Rittor Music Mook
http://www.rittor-music.co.jp/

U0085839

CONTENTS

前言

　　這本書想透過學習大調音階（＝Do-Re-Mi-Fa-SoL-La-Ti-Do），來讓大家養成必備的樂音想像力及音感，以達到自由自在地彈奏吉他的目標。請大家在學習知識的同時也實際彈奏吉他來感受所學；再一邊檢測所學的能力一邊進步，就可以用不同於以往的程度來理解吉他。

　　其實，現在有很多關於音階的吉他教本，大都是先做多種音階的介紹，並將指型標示在指板圖上，接下來要教的，可能就是即興演奏（ad-lib）之類的事情。但對於沒有什麼即興經驗的人而言，就會變成只是直覺地照著指型演奏音階而已。只依賴這樣的方式來做即興的話，在頭腦構思出想要的樂音之前，很容易地手就會不自覺地依先前所學的運指慣性來做出聲音。我認為以這種方式所彈出的樂音並不叫做音樂。所謂的即興該是先在腦海中描繪出樂音，再用手將腦中的樂音彈奏出來，這才是具有音樂性的演奏。而其秘訣就是："學會大調音階！"。不論是要做什麼樂風的演奏，學會大調音階都會是加分的。

　　這本書的練習並不需要持續很多年。一旦達到某個程度後，就可以不用再做書中的練習了。因為，若只是做一樣的基礎練習，到最後就會"習慣成自然"，正式演出的時候也會做出"像是基礎練習"那樣的即興演奏（ad-lib）。若能確切理解書中的內容並學會書中的各種練習後，請將這本書塞進書架裡。只是，用自學方式來學習的人很難判斷彈到什麼程度才算是"學會了"。我想，所謂的"學會了"大概是將書塞進書架的3個月後再回頭看時，就能馬上彈出書中所有內容的程度吧！

　　那麼，請一邊期待自己的成長一邊努力練習吧！

伯克利音樂學院（Berklee College of Music）吉他系助理教授
藤田TOMO

第 1 章

學習大調音階的意義

LESSON 01 藉由學會大調音階所能得到的成效

本書的目的是？

本書雖然是以學習大調音階(Do-Re-Mi-Fa-SoL-La-Ti-Do)為目的，但最終目標並不單只是學會彈奏大調音階而已。充分了解大調音階，不僅對於彈奏旋律或和弦有幫助；也能因此提升音感，"彈出與想像中一樣的樂音"。也就是說，學會大調音階，就等於瞭解了音樂。今後不論是在做什麼樣的音樂，理解大調音階這件事都有加分作用。本書中的樂譜都不太難，一邊看TAB譜一邊彈奏的話，可能幾個小時就可以練完。但，若是以這樣的態度來學習就不具任何意義了。請務必先充分理解樂譜所要傳遞的意涵，再一點一點地進行練習。

大調音階是Do-Re-Mi-Fa-SoL-La-Ti-Do這種大家都聽過的"音階"，是平常所聽到的音樂的基本素材。不過，好像很少吉他手能夠將大調音階"徹底發揮"。所謂"徹底發揮"的意思是：能不受限於指板上的某個把位，在吉他的任一位置上完整地再現腦海中所想要演奏的大調音階樂音。光是將特定的把位死背下來是很難做到將所想的樂音"徹底發揮"的。截至目前為止，一直覺得自己的吉他演奏進步緩慢的人，究其原因，可能就是卡在無法將大調音階"徹底發揮"這件事上。

和音(Harmony)及和弦(Chord)也是從音階發展而來的。想要理解和弦組成，也得先從理解音階為開始。例如："不知道這個和弦"的原因，是因為只記得和弦的指型，卻不知道其構成音，所以無法應用這個已經背下來的和弦。"這個和弦是歸屬於小調裡的調性和弦，但為什麼在大調裡也可以用呢……"。果然，要理解這些觀念，最有效的方法還是得從瞭解音階來入手。若能完全地掌握大調音階中所延伸出的"大調"或"小調"的音，就不需要只用和弦指型來記憶和弦。

另外，學好大調音階之後也能用來解決調性(Key)轉變時無法馬上應對的窘境。例如，很多吉他手無法應對調性改變的情況，理由都是"這首歌降了半音所以我不會彈"。不過，就算是曲子需降了半音來演奏，除了第6弦音要調降半音(E→E♭)之外，其他所有的音移動到其他把位就可以彈了啊！不會彈是因為不知道自己所彈的內容究竟是什麼，才無法將之轉換到其他位置上。徹底理解大調音階並做好音感訓練，以

此為基礎，就能應對調性轉變時該將把　　位如何改變了！

重要的是彈熟簡單的旋律！

許多吉他手都會針對速彈、考究和弦的走向，或是困難的節奏吉他來做練習，但對Do-Re-Mi-Fa-SoL-La-Ti-Do這種簡單的音階卻沒什麼追根究底的精神。所以，即使是小學生用直笛就能吹出來的簡單旋律，一旦試著用吉他來彈奏就會覺得很難。來挑戰一下在大調音階上的超簡單演奏吧！請把第1弦的開放弦音想成是 "Do"，試著只用第一弦上的音來彈奏「小星星」這首耳熟能詳的歌曲。能不看譜也流暢地彈奏嗎？（用樂理來解說的話，就是把第1弦開放音E當成Do，用E調來彈奏旋律。）

一定有人一下子彈不出來的吧！不過，在實際演奏時所要追求的，不就是不用準備就能彈出即時浮現在腦海中的旋律嗎？能即刻彈奏出在心裡面播放的旋律，才是 "即興演奏(ad-lib)"。練習馬上能彈奏出已經知道的旋律，可以讓你的即興能力飛躍性地提昇。能成就這基礎能力的答案，就是對於大調音階的理解度。

先不看譜彈一次，再試著邊看譜邊彈吧！

EX-01　試著只用第1弦彈奏「小星星」

CD TRACK 02

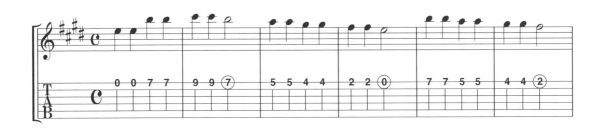

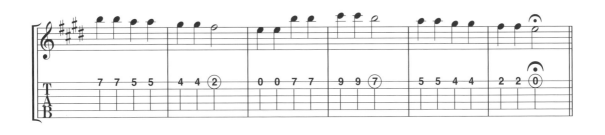

把第1弦開放音想成Do，試著彈出 "Do-Do-SoL-SoL-La-La-SoL～" 這樣的旋律。就算是很簡單的旋律，在沒有準備的情況下彈奏，還是會覺得很困難對吧！

LESSON

02 至今所有學習法的問題點

即便是認識大調音階的人,也有很多人會誤以為將把位死背下來就是認識大調音階。的確,只要死背的話就是能馬上記下來,但這樣就很難學會做音樂時必備的即席應用能力了。

自學會很容易變成 "死背"

有一種很有效率的記憶方法是:將大調音階在指板上分成五等分把位,以開放弦的指型為基底來記憶(在美國就依指型而取了CAGED這個名稱)。關於這部分,在後面會有詳細的說明。一開始,這方法好像是爵士吉他手在遇到沒聽過的曲子時所能想出的臨機應變的點子,伯克利音樂學院(Berklee College of Music)將其系統化,寫成『A Modern Method For Guitar』這本書。不過,一開始『A Modern Method For Guitar』並不是為自學所編撰的專用書,而是課堂上的補充教材。

在課堂上,老師會針對將CAGED死背下來的學生做測驗,測驗他們對CAGED的理解度,再依其所知的不足加以補充。在伯克利音樂學院裡,也有別的課程會學到聽力訓練及樂理,再將它們與『A Modern Method For Guitar』的內容做結合,就能夠讓學生有了完整性的系統學習。例如:伯克利音樂學院在第一學期每周會有三次的聽力訓練課,所以不光只靠吉他,也要學生用耳朵來記憶大調音階,這樣一來學生就不會只是靠死背來學習了。只依賴『A Modern Method For Guitar』來自學的人所會產生誤解的地方,在學校學習時就不會發生了。希望讀者能先理解這個箇中的差別。

順道一提,我從伯克利音樂學院畢業之後,為了重新修正我的演奏,所以把『A Modern Method For Guitar』從頭到尾反覆彈了好幾次。那本書中一直有著 "請複習(Review)自己的演奏" 這樣的指示。英文的Review是完整地複習的意思,要你客觀地用耳朵來聆聽,並判斷當時彈得好不好。透過這本書讓我學到的並不只有指板上的把位或讀譜,而是要自己仔細地用優美的音色來彈奏吉他音樂。教本有很多種使用方式,對我而言則是為了磨練出 "屬於自己" 的樂音。現在正在閱讀我的書的大家也一樣,要不只是透過接下來的練習來理解音階,更要試著藉以磨練出 "屬於自己" 的樂音。

相對於學校教育能夠很容易地就學

習到系統性的知識，自學時卻往往只能死背。除了上行／下行大調音階或三和弦(Triad)之外，也無法再有其他的用法可以施展了。這些方法並不能算是用音樂性的角度來學習。要理解CAGED的音樂性用法，就要會用"比較"的方式來學習所學。所以，本書也會充分利用"比較"的觀點來引導大家學習CAGED系統。

除了CAGED之外，許多"死背音階的方法"也被廣為流傳。這些方法之所以會這麼普及，我想是因為"很好教"。因為：只要死背用把位來思考大調音階，再熟悉用某幾根手指頭在指型上的運指方式，就能將之運用在整個指板上。而如果再用圖解來輔助說明，只需要幾頁就可以教完大調音階了。因此，與強調"吃了這個之後就會變瘦！"的補給品一樣，"用這個指型來彈奏就可以彈得很好！"這樣的安逸方法，也就流行了起來。專門出版吉他教本的出版社也認為出版一本"只有大調音階"這種平淡的書很難獲得讀者的青睞。

從我在伯克利音樂大學20年以上的教學經驗來看，教吉他這件事是"看起來很簡單但其實很難"。原本，良心的教學方式該是用很長的時間來教導學生從基礎入手，再花時間讓他們學習應用。但對於抱著輕鬆的心情來學吉他的人而言，卻沒有辦法很有毅力的只做基礎練習(站在剛開始學吉他的人的立場想，這也是理所當然的事情)。因此，教學方為了防止學生中途放棄，就建議直接看TAB譜來彈奏，或教導用途不廣但卻厲害又困難的技巧……。

本書中的大調音階學習法，並不會讓你很快地得到"學會了"的滿足感，但堅持下去，就能深入了解吉他，也能夠比現在更加享受音樂的美感。

「龜兔賽跑」是一個很有名的童話故事。選擇當兔子或烏龜是因人而異。但願選擇當烏龜的人，將會是從今而後既能享受著彈奏吉他的樂趣，又能享受美妙的音樂人生的人。

小調五聲音階(Minor Pentatonic)及大調音階

購買搖滾樂(Rock)的教本時，一開始會有一小個角落是讓讀者彈看看Do Re Mi Fa SoL La Ti Do的篇幅，之後馬上就介紹了使用小調五聲音階(Minor Pentatonic)來即興彈奏的方法。在同一位置上從第6弦到第1弦彈奏五聲音階的"箱型"把位尤其備受推崇。因此，有很多人將吉他這個樂器的音階構成都視為是以箱形把位的小調五聲音階為學習開始的誤解。這個"不管什麼曲子的音階構成都是小調五聲音階"的感覺，就是肇因於學習之始是從藍調樂風的學習而來的；而古典樂之類從歐洲發源的西洋音樂則是從其他樂風發展而來。殊不知，對！在吉他演奏中，藍調是很重要的元素，但就算是藍調，其和弦也是以西洋音樂的Do Re Mi Fa SoL La Ti為基底，受藍調音樂影響的搖滾樂(Rock)或流行音樂(Pop)也一樣。

只靠小調五聲音階的話，雖說在Solo時能夠將它使用於藍調中，但在對面其他樂風時就會有捉襟見肘的窘境。當然將來只靠這個樂風走下去也可以，但要能展現各種樂風的話，從"大調音

階"來學習吉他的話，才是個正確的選項。小調五聲音階也能用大調音階裡的音彈奏出來，學習大調音階並不會干擾到你對藍調樂風的學習。

也是脫離TAB譜依賴症的機會

剛開始學吉他就很依賴TAB譜的人，很多人最後都會落入沒有TAB譜就不會彈吉他的窘境。TAB譜雖然很方便，但最大的問題點是："不小心就會按譜死背，而無法理解音樂的內容。"若總是安逸地死背，之後就會因缺乏應用能力而深受困擾。

我有在Youtube等影音網站上傳簡短的教學影片，但就算只是簡單的藍調樂句也會收到"如果有TAB譜的話可以上傳上來嗎？"這種意見反應。明明已經有影像跟樂音，為什麼還會想要看TAB譜呢？因為讀者們都誤以為吉他這種樂器一定要一邊看TAB譜一邊練習。雖然一看TAB譜就可以知道要彈哪裡，但還是不知道是在彈什麼音，而且也很難學到開發音感所必備的"音程"或節奏之類的元素。另外，也不會發現"在別的把位上也能彈奏相似的樂句"這概念。一邊看TAB譜一邊照著譜彈奏，當下可能會有滿足感，但這還不足以將自己能力帶到能夠應用這些樂音的程度。

於是乎，下一次彈奏另一段樂音時，還是會有需要TAB譜的欲求。因此，最近"用眼睛來彈奏"的人，比好好地聽音樂，"用耳朵來彈奏"的人還要多得多。"想要看TAB譜"這種意見從世界各國飛來，並不只限於日本才發生。

TAB譜的另一個問題點是"錯誤很多"。如果所使用的是演奏者本人所監修，依指定把位而採下的TAB譜那就沒這問題。但大部分的狀況都是再藉由別人聽樂音採譜，用"預測"原奏者所彈的把位是在、、的方法來寫TAB譜。如此一來就常有跟原作者實際彈奏的把位不一樣的狀況發生。雖說只要使用TAB譜的人先把這觀念謹記，再想著隨時都有在其他把位上彈奏的可能性就能避免上述情形發生，但一旦把TAB譜當作是學習的主體來使用的話，就很難去聯想"其他把位"也可以做到這件事了。本書基本上都使用了附有TAB譜的樂譜，但請要經常意識"其他把位"上也能彈奏的這件事。這樣的練習也會變得更豐富。

演奏氛圍及把位選擇

雖然已經用耳朵複製下來了，但還是懊惱於無法做出與喜愛的吉他手相同演奏氛圍的學徒們，如果遵從"用其他把位彈奏看看"這個建議的話，有時候就會做出相似的氛圍了。吉他的把位選擇不只與運指有關，撥弦的撥序也會讓所彈旋律的氛圍有大大不同的關連。不

要只依賴TAB譜，而是要懂得學習依音樂性之所需來做把位選擇吧！

我在彈奏同樣的樂句時，也會因為樂風的不同而改變彈奏的把位。例如，需Bass及鼓發揮低音效能的Funk樂風，我就會多使用第一弦清晰的高音；追求渾厚音色的爵士樂就不太會用到

第1弦，而是以第2～3弦為彈奏旋律中心。其實用同樣的拍子在彈奏藍調時，也會根據其他樂器的組成而改變所使用的弦。多加上一把吉他或是與風琴合奏時，也會為了不與他們的音色衝突而改變把位。彈奏下方的EX-02，就能夠實際感受到，就算是一樣的樂句，只要改變了把位，音色也會有所變化。

雖然也可以用機材來改變音色，但在這之前決定原始音色的還是演奏者的手。對要能清楚辨識音色以運用把位選擇而言，其關鍵也還是要學習大調音階。因為認識大調音階，與深入理解指板系統（＝音色選擇）這件事是息息相關的。

不過，要想無誤地演奏已然確定的把位位置時，TAB譜的確是種非常方便的輔助工具。這本書中也有為了要指定把位而用TAB譜來供與讀者的部分。TAB譜並不是完全不能使用，如果銘記"也許還有其他可能的彈奏位置"的話，TAB譜也是很有用的輔助。

雖說讀五線譜還是最好的，但懂得如何閱讀五線譜是做別種訓練時所需的練習功課，不包含在本書範圍中。在我的著作『自學吉他手需要的邏輯性練習～讀譜與三和弦(Triad)篇』這本書中詳細收錄了讀譜的知識，想瞭解該如何訓練讀譜能力的人可以當作參考。

EX-02 | 探索別種運指的可能性

CD TRACK 03

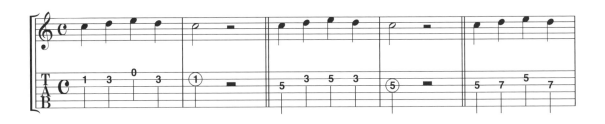

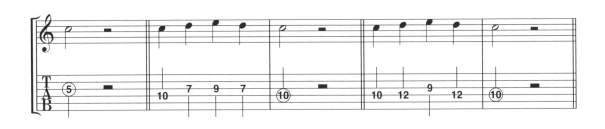

就算旋律全都一樣，選彈的弦不同音色也會隨之改變。而且，因撥弦的位置或強度的不同也能夠造成音色的差異。要請各位重視用手做出樂音的重要性。

LESSON 03 即興演奏(ad-lib)及大調音階

身為即興演奏(ad-lib)素材的大調音階

　　有一位聞名世界的年輕英國藍調歌手／吉他手，名叫Matt Schofield。我最近跟他很親近，一起參與Live演出，或是到他的音樂講堂當講師，針對他的演奏做解說。Matt的演奏跟歌都很棒，自在的即興演奏(ad-lib)更是充滿魅力。他能夠在指板上自由來去，一一彈出哼唱在腦海裡的樂音。偶爾也會彈彈爵士樂，似乎懂很多樂理方面的東西，但其實他幾乎對樂理或音階一竅不通，他是選擇用耳朵所記下來的藍調樂句與大調音階作為彈奏的素材。

　　Matt的吉他完全是自學的，就像他在copy Jimi Hendrix的「Voodoo Child」時，他是一邊聽CD一邊仿若沒人和他一起彈奏一樣。先在不同的把位裡將樂音搜尋出來，再一會兒，若發現還有更好彈的把位，他得到了"同一個音可以在不同的把位彈出來的經驗值"。Matt在指板上來回探索，尋找能做出同一個音的地方，再反覆用不同把位彈奏一樣的樂句，然後"發現"了大調音階及八度音(Octave)位置，再將這經驗值延伸至指板全體，做出了不受限於指板的"自己的"演奏。也就是說，在學習音階時若能不先用視覺記住把位，而是先以耳朵記下樂音後，

再摸索把位的結果，就能讓自己從把位上的桎梏解放，自由地做出即興演奏(ad-lib)。

　　不拘束於"只要完全背下音階，吉他就會進步"這個既定概念來學習吉他的Matt，在即興演奏時的運指自在奔放，同樣的樂句不管彈幾遍，都是用不同的運指方式、不同的把位，讓音色及氛圍有變化，以增添樂音的色彩。當他要出版演奏譜時，出版社要求他檢查樂譜的正確性時，由於他每次都用不同把位彈奏，所以他自己也不記得錄音時的運指是怎麼樣了。一開始就是用視覺來記憶把位的人而言，可能會覺得他的演奏及練習方式的確會有點困難。

　　能夠確實熟練地彈出大調音階的話，也能很自然的彈出以大調音階組成的各音為起始音，重組音序排列後所新得的七種被稱為"調式(Mode)"的音階了。被稱為持有爵士韻味的藍調吉他手Matt所使用的音階，幾乎都是大調音階或由其所衍生的調式。Stevie Ray Vaughan及Robben Ford等人在彈奏爵士樂時，看起來好像在使用很困難的技巧，但其實他們跟Matt用的是相同手法在彈奏大調音階的調式(主要是多利安

音階(Dorian Scale)或米索利地安音階(Mixolydian Scale))。

不以視覺式把位先決的學習法

這本書中想學習Matt的並不是"把位"而是如何創造"音色"的手法。他的作法是從他小時候就累積起來的，需要大量的時間以及好奇心才能完成。因此，對於有著一定程度的演奏經驗但卻受制於工作及課業之累的大家而言可能有點困難。但也參考了Matt Schofield的作法，想要提供給大家有效率而且深入的大調音階學習法。

具體而言，最重要的，就是不要大家用"死背連接兩個八度音域來彈奏把位"的觀念來學習。但由於這個方法可以讓人很快就上手，所以會"誘使"許多人有了想用這種方式學習的心情，但卻也會造成無法充分理解"在哪邊有哪個音"，或是"彈奏的音是不是太多了"的情況產生。

要認識音階，一開始必須要使用單弦，確實的在腦海中建構Do Re Mi Fa SoL La Ti Do的感覺(相對音感)。可能會因跟一般的想法不同而被覺得是在繞遠路。但這個方法確實是可以讓你紮實地養成實力。俗話說：「欲速則不達」，如果一開始就願承受著這般辛苦，之後就能夠自由自在地彈奏了。如果一開始就使用"很簡單的""速成的"方法，那麼就算彈了幾十年也沒有辦法達到"能夠自由自在彈奏"的程度。

從長年教導諸多學生的經驗來看，能有進展與沒進展的人的差別，就在於他們是用什麼方式（＝態度）來紮穩基礎。不能只是"認識"基礎，而是要能實際使用學到的東西，以及將其應用的方法。

常有人說：「理論就是學過就忘」。也就是在好好地學習樂理知識之後，實際演奏時可以不拘泥於理論，自由地演奏。不過，學過的東西是很難忘記的，通常是不會在演奏時忘了自己在家拼命練習過的東西的。如果每天有紀律地重複音階練習，其成果一定會具現在日後的即興演奏(ad-lib)上。

反向思考，如果平常的練習就是重複著"將腦海中描繪的旋律用優美的音色彈奏出來"的概念的話，即興演奏(ad-lib)時一定也能獲得好的表現。就像這本書反覆提到的，就算使用了許多種練習方法，都請惦記著以音樂性為重的練習概念，並將之運用在實際演奏上。

測試自己的方法

養成自己檢查學習成果的習慣吧！不這麼做的話，不管使用怎麼樣的書來練習，效果都很有限。具體的說，錄下自己的演奏來聽是有必要的。

一對一上課的時候，我問學生有沒有關於自然音階(Diatonic Scale)、調性和弦(Diatonic Chord)、五聲音階(Pentatonic)等等的基本知識？大部分的人都回答：「有」。不過，由於他們之前的學習並沒讓知識與吉他指板做連結，所以常常演

奏不出來。就算知道那些知識，但沒有辦法以音樂的角度表現出來的話，就只是"知道"而已。學齡很長的人更容易有這種傾向，把"知道知識"這件事誤認為是"能夠彈奏"。實際上有沒有辦法做"有音樂性"彈奏，是一定要嘗試看看的。相當多的人都認為他們知道"大調音階"，但卻意外地對本書中簡單的練習感到困難。自學吉他的人，練習內容常常會往"自己做得到的"這個方向偏移，所以要不時的測試自己。能自覺自己"只是知道而已"的癥結所在，就能夠站在改善這個狀況的入口了。

要測試自己，必備的器材就是錄音機器。這是在許多書上都會提到的事，請定期錄下自己的演奏，去發覺好的地方及想要改善的地方吧！錄下自己演奏內容的好處，也是不光用"知道"知識來練習的人常會提起的話題，請不要嫌麻煩，試著做做看吧！

我自己在練習時如果遇到在意或喜歡的部分，也會將那個主題延伸，用錄音機或手機錄下20秒到1分鐘長度的音檔或影像，每彈兩遍就再複習一次那個部分。也會將有趣的片段上傳到Facebook，讓我的學生或粉絲當作參考。因為，不斷演練這個過程，可以讓我自己更進步。

第 2 章

學會大調音階

LESSON 04 對於大調音階的各種想法

關於學習大調音階的方式，這邊所介紹的 "CAGED" 及 "3 Note Per String" 這兩種廣為人知的方法，各有其優缺。本書將積極地運用這些方法的優點處，來進行能讓大家學會如何應用的訓練。

而對於之前有用過其他各種方法來練習大調音階的人，也不要否定過去所學得的經驗，可以將之運用於所有新知識的探索上。

CAGED

是以開放把位的音階與C、A、G、E、D和弦指型(Form)為基底，統整和弦音及音階來記憶大調音階的方式。

優點是 "將橫跨指板全體的和弦指型或大調音階系統分組化了，讓人能用極具效率的方式來記憶、學習。"

缺點則是 "非常地機械化"，很容易讓人對音階的演奏有 "這個和弦是對這個指型，下一個和弦是對下一個指型……" 的刻版印象、"彈奏音階就是單純地順著指板平行移動" 的錯覺產生。另外，若只用一個指型彈奏旋律時，因為運指方式會是呈縱向移動，變成低音只能用低音弦彈，高音就只能用高音弦彈。如此一來，容易導致低音又粗又大聲，高音則又細又小聲的情況產生。

次頁開始會解釋如何使用CAGED Form來彈奏大調音階。你可以常常翻回這幾頁，用附圖所列的指型來輔助自己的學習。

雖然CAGED是可以迅速應對各種調性(Key)或和弦轉換時的方法，但對於不熟悉的調性(Key)卻還是會出很多錯。儘管已經很清楚C調性(Key)上CAGED全部的位置，但還是有很多人在要用A調性(Key)彈奏時會彈錯音。所以，在接下來的章節裏，也會為各位介紹能夠在各調性(Key)中彈熟CAGED的練習法。

EX-03 調性(Key)＝C G指型及E指型C大調音階與和弦

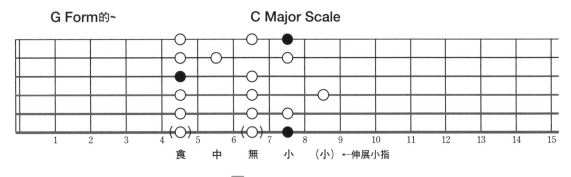

G Form的~ C Major Scale

食　中　無　小　(小) ←伸展小指

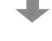

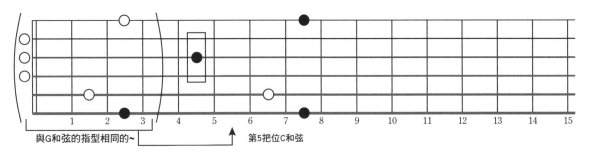

與G和弦的指型相同的~ ｜ ↑ 第5把位C和弦

E Form的~ C Major Scale

食　中　無　小

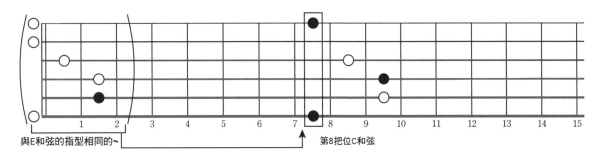

與E和弦的指型相同的~ ｜ ↑ 第8把位C和弦

將開放和弦G(＝"G"指型音階)往高把位(5f)移動、以及開放和弦E(＝"E"指型音階)往高把位(8f)移動。來彈奏
C調的C大調音階。●是C音。

EX-04 | 調性(Key)＝F C指型及A指型F大調音階與和弦

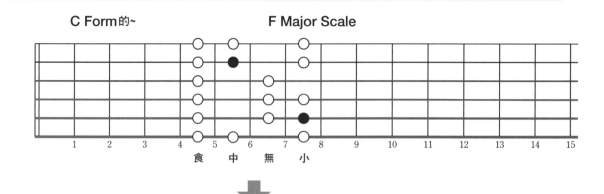

C Form的～ F Major Scale

食 中 無 小

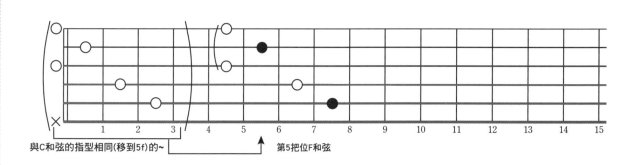

與C和弦的指型相同(移到5f)的～ 第5把位F和弦

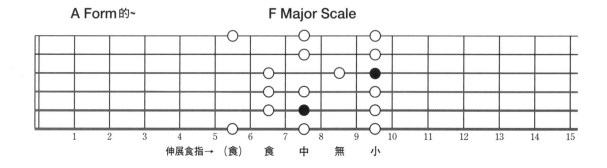

A Form的～ F Major Scale

伸展食指→（食） 食 中 無 小

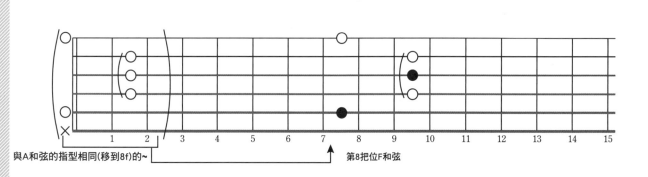

與A和弦的指型相同(移到8f)的～ 第8把位F和弦

將開放和弦C（＝C指型音階）及開放和弦A（＝A指型音階）上移來彈奏F調的F大調音階。●是F音。

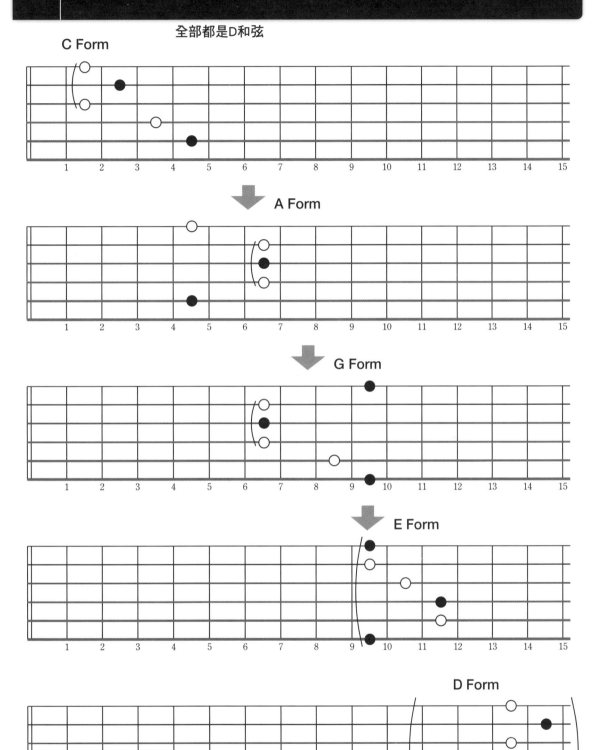

EX-05 | 調性(Key)＝D 的 CAGED 連結(和弦)

全部都是D和弦

這是連結所有指型來彈奏D和弦的例子。由於用G指型來彈時食指需要伸展得很開，難度不低，所以在實際演奏時不使用這個指型來彈也沒關係。但對於將各和弦組成音及音階音連接起來的記憶性而言仍是很有幫助的。

EX-06 調性(Key)＝D的CAGED連結(音階)

全部都是D大調音階(D Major Scale)

C Form

食　中　無　小

A Form

伸展食指→（食）　食　中　無　小

G Form

食　中　無　小　（小）←伸展食指

E Form

食　中　無　小

這是以CAGED的音階指型為基底，來彈奏D大調音階的例子。因為只是平行移動跟開放和弦同指型的音階，且"CAGED"與英文單字的"Caged"（關在籠子裡）相同，所以對母語是英文的人而言可能會比我們容易記起來。

3 Note Per String

　　各弦都必須彈奏三個音的把位選擇方法。

　　優點是每一個音都規律排列所以運指方式固定易記，可將之用於速彈的發展上。

　　缺點是在每個3 Note Per String把位中可用的音很多，所以很難把握住各音的角色。另外，也有人說音域太廣所以樂音很難控制。使用於即興演奏時，因指型排列的慣性及便利性，更容易讓用音形成是3個音或6個音為一音組，使樂句內容變得規律、少變化。

　　次頁是C及F調大調音階的3 Note Per String練習，以往返於2個八度音域的彈奏而言，很容易地就能將指型記下。相反地，由於易於彈奏相同把位裡的音，所以在即興演奏時上行及下行音階的動作就難免會變多，容易"培養出"過於依賴指型（手指慣性）的習慣。也因音數變多，會忘了每一個音的確切響音感覺是如何。

　　如果經常將3 Note Per String當作是樂音的彈奏內容來使用的話，只任選其中的2根弦，就可以當作是製作和音(Harmony)的素材。這樣的概念，我在範例(EX-09)中有示範，請聽聽看CD TRACK 05。已經認識3 Note Per String的人一定會有"原來還有這種用法啊！"的驚歎。比起以往用強力和弦(根音+第5音的和弦彈奏方式)作為伴奏，現在美國的年輕搖滾樂手更常只用和弦根音及第3音的方式來進行。除了因這樣彈時和弦的動向、屬性會呈現得更清楚，就算稍微跑掉也能聽懂和弦的流動。

　　在EX-09中，希望讀者注意跟理解的是，彈奏第6弦及第5弦、第5弦及第4弦、第2弦及第1弦這樣的兩弦一組3 Note Per String 做和音時，除了第3弦及第2弦為一組時的運指指型會不一樣外，其餘弦組的運指指型都很相近。這是因為吉他兩鄰近弦的音程差只有第3弦及第2弦間的是3度，其餘的都是4度。

　　本書中，在使用3 Note Per String時，都把它當作是種小把位(只使用2弦音)來運用。因為，使用音域太廣的話，就很難將之作出音樂性的控制。雖然在2個八度這麼廣的音域中要想出旋律很困難，但如果照著把位圖移動手指的話，不知不覺就能運用到2個八度的音了。這也說明了，因為"手指慣性"的牽引，容易讓手指的動作會比腦中想像的音更快被執行的原因。

EX-07 | 調性(Key)=C 的 3 Note Per String

Key=C

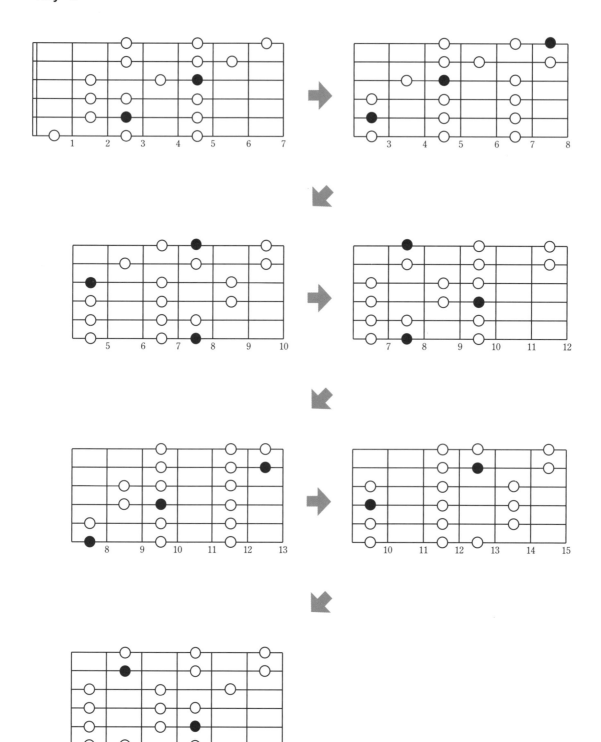

調性(Key)=C的3 Note Per String把位圖。由於大調音階中有7個音,所以就會有7個3 Note Per String指型產生。

EX-08 | 調性(Key)=F的3 Note Per String

Key=F

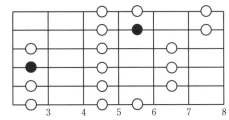

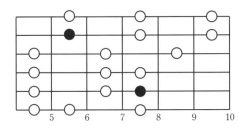

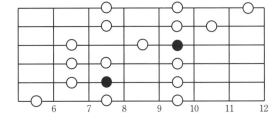

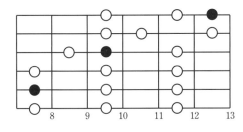

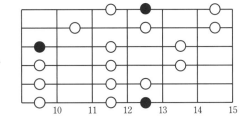

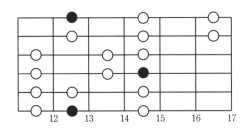

調性(Key)=F的3 Note Per String把位圖。

EX-09 利用3 Note Per String來做2根弦一組的和音組合

CD TRACK 05

5＋4弦

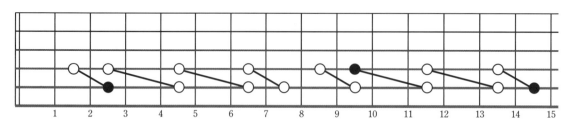

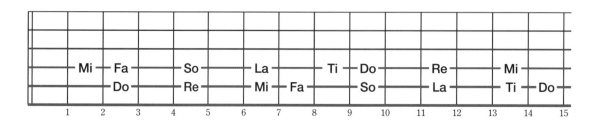

1＋2弦

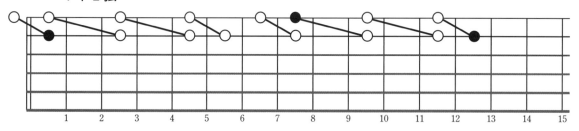

3＋2弦

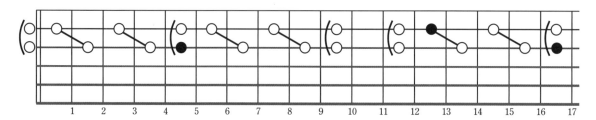

6＋5弦

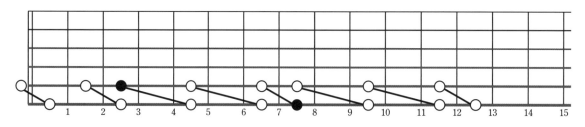

3 Note Per String雖然有音數過多而難以控制的情形，但像這樣拆解成2根弦一組的話，就能很方便地做出三度的和音(Harmony)。注意只有3＋2弦組合時所彈的三度和音指型不同於其他弦組（有異弦同格的按法）。

CAGED指型的起源是？

雖然有點題外話，就再多寫一些關於CAGED指型的東西吧！原本的CAGED指型是從必須對應未知的歌曲與譜面的爵士吉他手開始使用的。我認為我喜歡的爵士吉他手Joe Pass也是使用了這樣的idea。

樂手之中，將當時使用的CAGED指型帶入體系化內的，是1960年代後半期William Leavitt（Bill Leavitt，已故）所著的『A Modern Method For Guitar』，在當時來說是劃時代的教材。但這本書裡面沒有使用到"CAGED"這種字眼，而是隨著課題的進行自然地將CAGED的指型學會。

『A Modern Method For Guitar』是非常好的基礎練習書，許多的吉他手都借用這種思考方式，來教導自己的學生。而如此一般的流傳下來，『A Modern Method For Guitar』就被簡略成"總之只要記住5種指型就能掌握大調音階"的教學法，這便是今日為我們所知的CAGED指型的來由。但也因為重點的核心部分被去掉了的關係，使之演化成單純地、機械性的彈奏與死背的方式。雖然日本還沒有被浸透到這種地步，但在網路上卻已普遍的被以易懂的圖示、解析……等方式氾濫呈現。最近，特別是在美國，"總之就是以CAGED的思考方式來學大調音階"，已經成為是常識一樣的東西了。然而，

記住了CAGED，卻不知道如何使用的人也很多。這是必然的，網路上有人說"用這方法背大調音階很方便"，除此之外卻對該如何應用一竅不通。

『A Modern Method For Guitar』的作者Bill Leavitt是位很優秀的吉他手，編曲與作譜的能力之強也廣為人知。光是看著他所編排的複雜譜面，就會對他能不拿著吉他也能將所有音符用紙筆寫出，視譜能力與音感之厲害而感到讚嘆。但也因為他所擁有的這種厲害能力，在『A Modern Method For Guitar』中有些部份並沒有考慮到"對無法用音感來學大調音階"的人而言，或會產生些學習盲點。所以，我覺得把它當做課程的輔助教材會比較恰當。

如此，各位可能會誤以為Bill Leavitt是個對學生非常嚴峻冷酷的老師。事實上他是個非常熱心的教育者。Bill在個人課程中，因為過於悉心回答學生的問題，以致每次的授課往往都會超過原定時間。很可惜的，我自己並沒有被他當面教導過，但從自己能夠教學開始，在伯克利(Berklee)裡的咖啡廳遇過並聊了很多次，在音樂教育的熱忱與重視複習的教學方式上，我都受了他很大的影響。

限制縱向移動的把位安排

先前講到，在速彈時3 Note Per String是個很有用的方法，但也容易因此侷限了對旋律的處理，本書並不推薦一口氣將其記住。我認為就音樂性而

言，先能掌控大調音階後再去記3 Note Per String也不遲。這樣的話，就能對這種把位的使用方式有更深入的了解。而先前的例子也有提示過，用3 Note Per String在2條弦上來作和聲是非常好用的。再者，只用兩條弦，以"6 Note為一把位"這種小型把位觀念來彈奏的話，對樂音的控制就變得容易多了。也很推薦以6 Note把位來做為創作Triad(3音和弦)或4音的模進句型(Sequence Pattern)樂句。讓我們在接下來的第3章練習吧！

任何的音階練習，一般多以聲音的縱向移動(邊弦移邊彈奏)來做記憶，就手指的運作上來說，這也並非是以耳朵來導引手指該去按在那個音格才能得到我們想要有什麼聲音的聽力訓練的好方法。因此，只考慮用"音階的形狀"的圖像記憶方式進行重複的練習，還是很難在大調音階中"挑選"出想要彈的音。這是因為上述的練習方式是用"手指習慣"（＝運指的指型）去記憶聲音的關係。

為了不要養成用"手指習慣"記憶聲音，我推薦在單弦上作橫向移動邊彈奏的練習法。這樣既能讓自己立刻理解Mi與Fa及Ti與Do之間的半音關係(相鄰的琴格)，也能體會所謂"半音"的響音該是怎樣的感覺。

並不是完美的系統！

這邊的"CAGED指型"和"3 Note Per String"可說是現今主流的大調音階記憶法。請先記下各單弦上的大調音階聲響並操作自如，再進而用CAGED系統及3 Note Per String的把位觀念來發展樂句吧！

重點是，要了解沒有"終極系統"這種東西。"只要記住了這些東西就完美了！"的練習方式也不存在。不只是對音階的學習方法要有上述觀點，對整體音樂的學習亦是如此。這世上既無完美的理論，也沒有完美的彈奏法。要對於各種系統的優點都吸收一些，才能踏上自由彈奏吉他之路。

記住這些系統並不是我們的目的。在學習的過程中，用耳朵來記憶大調音階的聲響，更能培養我們對音樂整體的對應能力，吉他也會因而進步。千萬別倒亂了這些程序。

LESSON

05 記得大調音階的聲響

單弦的音階練習

要以吉他來對大調音階更深入了解，又要不使用"手指習慣"學習，單用1隻手指按壓來彈奏單弦是最好的方法。

吉他上的第2弦第1格是"C"這個音。只使用食指從這個C音開始，在第2弦上試著彈出 Do Re Mi Fa Sol La Ti Do，去感受這些聲響。

非常重要的一點是，要分清哪些音之間是半音間隔(鄰格)與哪些音之間是全音間隔(距離2格)。彈奏鍵盤樂器的人可能會認為Mi與Fa，以及Ti與Do之間是半音是理所當然的，而對以靠記憶把位來彈奏音階的吉他而言，這件事卻意外的有這些細微且曖昧不清的地方。這部份請好好的記住了！譜例上，各音的唱名

EX-10 | 以食指的左右移動來彈奏 C 大調音階吧

CD TRACK 06

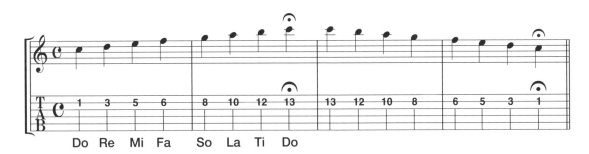

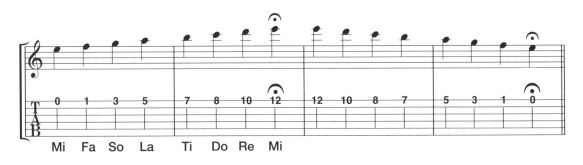

雖說以運指的指型方式來練習，就算不聽聲音也彈得出C大調音階來，但在這裡請仔細聽聲音、並只用食指按壓的方式來彈看看吧！

以英語式的 Do Re Mi Fa Sol La Ti 標示出來。

　　從哪格音開始彈都一樣，只要以〈全全半全全全半〉的音程排列式彈出的話，就會形成某個調性的大調音階。EX-10是從C音開始以〈全全半全全全半〉排列，所以形成了"C大調音階"。從E音開始以〈全全半全全全半〉排列的話，就是E大調音階。這就是"調性的變換"。英語的全音用語是Whole Tone，半音是Half Tone，因此也可以取名詞的字首，用

〈WWHWWWH〉的方式來記憶。

　　但是，若是從C大調音階組成的中間音開始彈奏大調音階，就不算是"變換調性"了！例如，C大調音階從第1弦的開放的E音開始彈的話會變成什麼樣子呢？第1弦開放的E音，對C大調音階來說是"Mi"這個音，就如EX-10中所示的第2段譜面。這種情況下，調性沒有改變，只是變換了開始的彈奏音而已。以Do=C音來想的話，就能了解到全部的大調音階都是以〈全全半全全全半〉來排列的。

注意！並非是在演奏 "調式(Mode)"

　　這邊想要請已具備相當程度理論知識的人注意一下，從第1弦開放的E音開始彈C大調音階"並非是要彈奏E 弗里吉安(Phrygian)"。現下這個階段，只是要單純地從Mi音開始彈奏C大調音階，並非是要從這個音開始作出弗里吉安調式(Phrygian Mode)的色彩(聲響)。"彈奏大調音階但起始音改變就會形成調式(Mode)"的確沒錯，若要算有意識的去彈奏調式(Mode)來說的話，要將曲子的中心音轉到E=Mi的時候才算。這邊的例子是，以C=Do音為中心，抱持著正在彈奏"大調音階"的意識。不要將只是最初彈奏音的改變與調式的改變混為一談。

　　稍微實驗一下，分別用C和弦及Em和弦做背景伴奏來彈奏EX-10的第2段時旋律。應該會覺得在不同和弦的伴奏下，聲音的"感覺"有些不同。在彈C和弦的時候，第8格的C音會有沉著的安定感，在彈Em和弦的時候，第12格的E音會有沉著的安定感。

　　在此並不是要以語言去讓你理解，用耳朵去聽懂並理解比較重要。就算理解關於"調式(Mode)"的理論，實際演奏上卻無法將之實踐得當的話，應該就是在耳朵的理解上還不夠的緣故(關於調式，本書收錄在第5章)。

ASSIGNMENT
難易度 ★★★

這個專欄是為了自習的人所寫的課題提示。盡量不要看著指板，試著彈完整段 EX-10。腦中一邊唱著 "Do~Re~Mi~……" 並好好感受聲音一邊彈奏吧！彈出乾淨的聲音也是很重要的，請用錄音來確認自己是否能彈出乾淨的樂音吧！

LESSON
06 各種調性上的大調音階

何謂 "調性變換" ？

接著，來看看 "調性變換" 的例子吧！以C以外的音當做 "Do"，追尋以〈全全半全全全半〉所間隔的音組。將第1弦開放的E音想成 "Do"，試著看能不能彈出以E為Do的Do Re Mi Fa Sol La Ti Do吧！EX-11是範例。

截至目前，我們已學彈了C大調與E大調，兩種不同調性的大調音階。這種情況就稱為調性改變。也有人對調性有著，"有相同音程間距(Interval)的音階或旋律就會有相同的聲響感受" 的概念誤解。同樣是〈全全半全全全半〉的聲音排列的話，從哪個音開始都會是大調音階。EX11~12是以開放弦的音開始彈奏Do Re Mi Fa Sol La Ti Do，以及從F音開始彈奏Do Re Mi Fa Sol La Ti Do的例子。只用一隻食指來按壓音格彈奏

看看吧！

以英文所表示的音名，在任何調性裡都不會改變。第1弦的E音，在任何調性中都是E音。但是，在C Key中來看它是 "Mi" 音，在E Key中看來它是 "Do" 音。請記得 "Do Re Mi Fa Sol La Ti Do的位置會隨著調性而改變，而以英文命名的各音音名的位置永遠不會改變"。

P32是C大調上各弦的Do Re Mi……音位置。調性改變的話音階的位置也會改變。但以 "Do" 為基準，〈全全半全全全半〉的音程排列還是不會改變。P33是各音的英文音名位置圖。就算是調性改變了位置也不會改變。

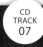

EX-11 | **Key=E、Key=A、Key=D 的大調音階**

CD TRACK 07

E大調音階

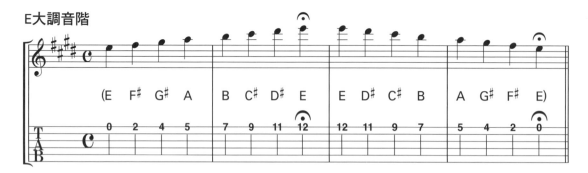

A大調音階

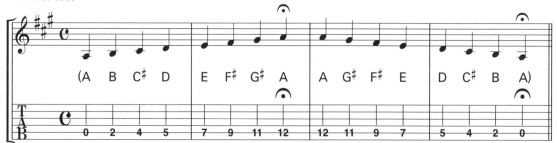

D大調音階

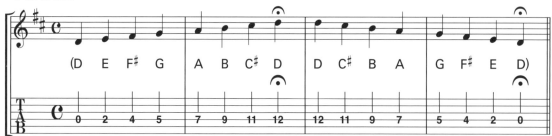

只用食指壓弦，在單弦上彈奏大調音階吧！CD中只彈了Key=E。其他的調性請自己彈看看。如果還有餘力的話也試著一起記住各調音階組成音的英文音名。

EX-12 **Key=G、Key=B、Key=F 的大調音階**

G大調音階

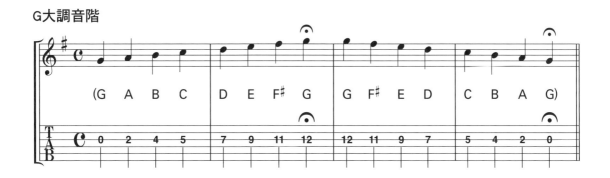

B大調音階

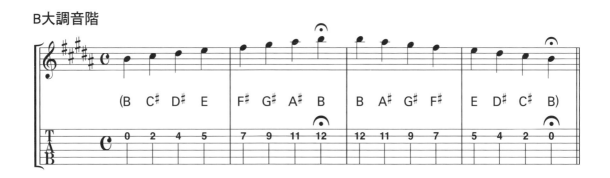

F大調音階

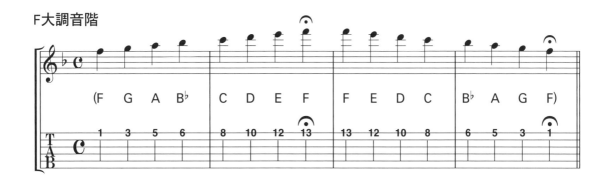

吉他的6條開放弦有5個音（E有2個所以是5個音）。將其加上一開始彈過的C音及F音後，不用加上 ♯ 或 ♭ 就可以涵蓋C大調音階的全部7個音。但用相同的觀念要來找F大調音階的所有7個音則會讓人覺得比較難，因為需要有♭記號的加入。

EX-13 | **Key=C之上的 Do Re Mi Fa Sol La Ti Do**

V為半音（half tone）

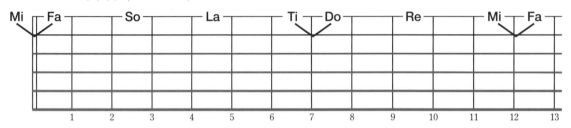

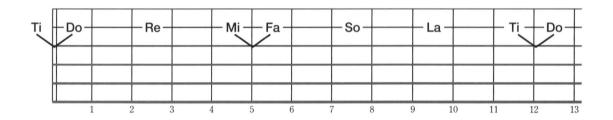

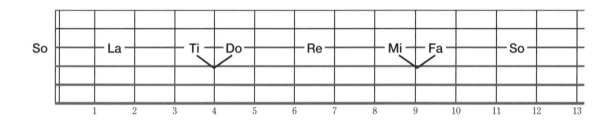

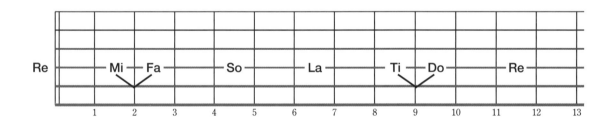

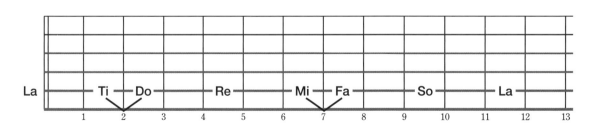

Key=C的 Do Re Mi Fa Sol La Ti Do一覽。因第6弦跟第1弦位置相同故省略了標示。我將"Ti"的發音改為（踢）。
這是為了不要與和弦名C的發音混淆，所以用Ti(踢)來發音比較好。

EX-14 │ 指板上的音名

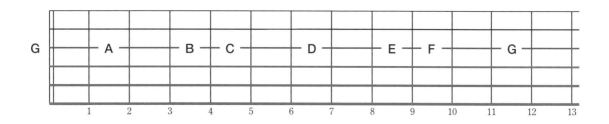

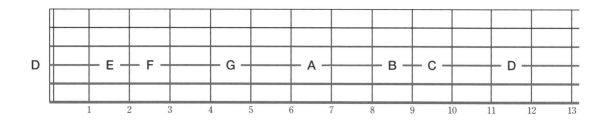

就算Key改變，"音名"也不會變。C大調音階各音的音名都標示出來了，要先把這個好好記住。不用把位區塊來做記憶，以單弦的橫向移動來記的話就會讓記憶更鮮明。

E大調也要練習！

音樂理論的解說多會以C調為出發，但以吉他來說，E Key也是個很重要的調性。為什麼呢？因為吉他最低跟最高的開放弦音都是E。E才是吉他中的真正基準音。以前，Char先生所製作的原音木吉他都附有調音用的音叉，但不是一般市售的A音音叉，而是E音的音叉。這是以吉他手為出發的發想，非常地貼心，我很快的就把它弄到手了。這是很容易取得的產品，以製弦聞名的D'adarrio旗下的配件品牌Planet Waves就有賣了。因為可以同時以第1弦與第6弦音做為調音的基準，所以用這種音叉來調音會讓調音這件事變得非常簡單。

將簡單的旋律放在多個調性中的彈奏練習

到這邊為止，已經彈過了7種大調音階。卻還只是在"彈看看"的階段。但慢慢的，差不多是該來做一些對控制這些音階有幫助的練習的時候了。

單單是"彈奏"並全部背起來並不是我們的目的，用耳朵及手指詳加理解才是最重要的。比起彈奏，要依：先體驗→聽辨聲響→詳細思考這些內容的流程才是我所期望的。請好好的花一些時間複習前面所做過的各單弦練習，一定要達到收放自如的境界。錄音後冷靜地反覆聆聽，就能很輕易的判斷自己是否還有任何彈奏上的迷惘，及無法全盤掌控的地方。

這樣的練習裡，可以讓我們學習從許多把位中，選擇出重視聲響的音樂性彈法。請參考附錄CD，心中謹記要細心地做好每個picking動作，把音色彈乾淨。

EX-15是"小星星"裡，Do Do Sol Sol La La Sol，Fa Fa Mi Mi Re Re Do的旋律在各種調性中的彈奏練習。這個部份暫先不用去思考目前彈奏的音英文音名是什麼。就請靠著目前為止學到的大調音階的音感來彈奏吧！這種簡單旋律的反覆彈奏，目的是為了要培養"先在腦中發出聲音，再按那個音並彈奏"的感覺。

先彈奏C調，等各開放弦音的調全都彈完後，再彈看看F調吧！

ASSIGNMENT　　　　　　　　　　　　　　　　　難易度 ★★☆

看著下一頁的EX-15的圖及EX-11~12，確認各調性的Do Re Mi Fa Sol La Ti Do位置，把各調"旋律"音記起來，用單弦來彈看看"小星星"。中級程度以上的人，請試著什麼都不要看，把7個調的"小星星"旋律都彈出來。

EX-15 | **以各種調性彈奏 "小星星"**

CD TRACK 08

Key=E時

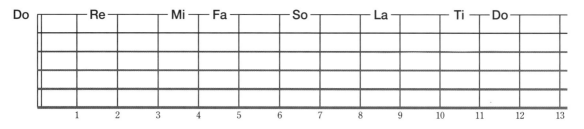

Key=B時

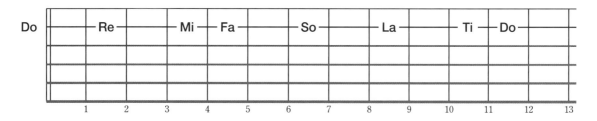

Key=F時

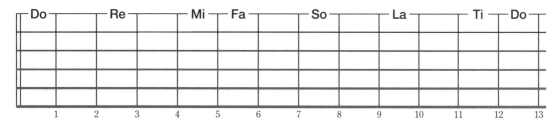

◎旋律(Melody)

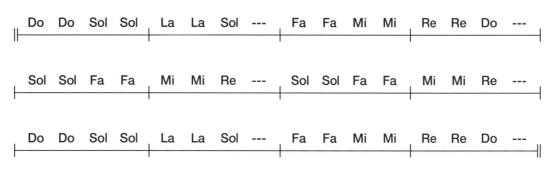

只裡只標出了3個調的指板圖,想辦法能夠自由的在開放弦起始的5個調以及 C 調,F 調,共計7個調裡彈奏旋律。
同樣的也請用其他旋律簡單的童謠來挑戰看看。

LESSON 07 2條弦的組合

以2條弦的組合彈奏旋律

在實際的演奏上，以單弦彈奏所有的旋律幾乎是不可能的。在這邊就以2條弦的組合，做點簡單的旋律彈奏練習。通常，旋律大多是在高音弦（第1~3弦）上來彈奏，首先就以第1+第2弦，以及第2+第3弦的組合來彈看看吧！藉此，可以學到"各弦的音色是特別在…"及"該用哪個音域來彈這些音…"等概念。吉他的演奏，不單只是發出搭配的聲音，更重要的，是要時時想著如何才能彈出這段旋律最合適的音色。

當你學過第3章CAGED及3 Note Per String後，請務必再回到這邊思考關於如何用2條弦的組合來彈奏旋律。

ASSIGNMENT

難易度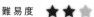

練習了EX-16後，使用第1弦與第2弦來彈看看Key=C的"小星星"。只用食指壓弦。這時琴格的使用上有了很多的可能性，盡量多試看看各種彈法的可能。沒問題的話，接下來也在第2弦+第3弦上面進行相同的練習吧！

EX-16 | 兩條弦所組成的旋律

CD TRACK 09

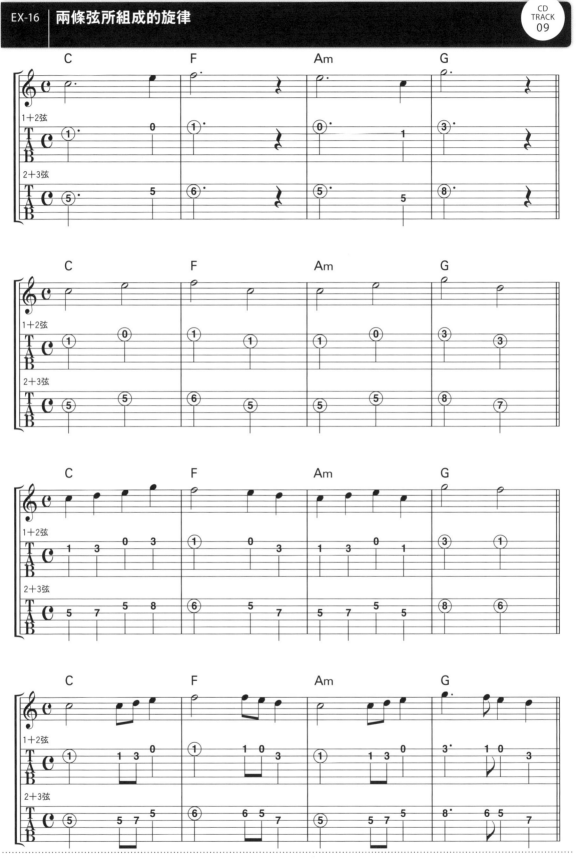

仔細的彈奏這種簡單的練習，抓到每條弦的"個性"是件很重要的課題。移動到另一弦的時候，不要讓沒用到的弦或彈過的弦發出聲音，以右手輕觸做消音（右手不要用力壓在弦上！）。

LESSON

08 記住八度音(Octave)的位置

活用CAGED指型的記憶法

　　善加利用八度音(Octave)關係來記憶指板上的各音音名，是很有效率的方法。EX-17是以C音和F音為例子，標示出使用CAGED指型來記住其八度音(Octave)位置的方法。請參照寫在P17~20的CAGED指型來練習。利用CAGED指型的優點在於，可將各把位自然地連結。腦中想著CAGED的系統去追尋聲音，就可以將各音的八度音(Octave)位置系統化地記憶起來。

遊戲般的背音名練習

　　EX-18就像是至今為止的成果試驗，這邊準備了一首練習曲，可以用遊戲的感覺去玩。這是個使用相同音的音樂性彈奏練習。

　　除了這裡所標示的C音與F音之外，也可以將截至目前為止已學過的C、E、A、D、G、B各音用同樣的方式彈看看。就像是簡單的頭腦體操一樣，千萬不要忘記要彈奏"好的聲音"這件事。演奏如果雜亂無章，就不能稱做是音樂了。試著錄音，然後Check一下是否做出了有趣的音樂。

ASSIGNMENT 難易度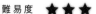

參考EX-18，只使用一個音及其八度音(Octave)，來即興(Ad-Lib)看看吧！目的是記住指板上何處有相同的音。一開始用很慢的速度也沒關係，想要達到一定的速度的話，使用節拍器做為輔助也會產生相當的練習成效。

EX-17 使用CAGED來記住各音的八度 (Octave)位置

CD
TRACK
10

C Octave（C A G E D）

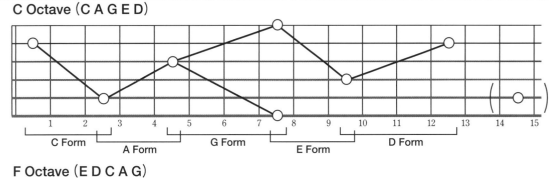

C Form　　A Form　　G Form　　E Form　　D Form

F Octave（E D C A G）

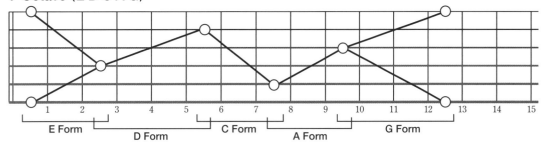

E Form　　D Form　　C Form　　A Form　　G Form

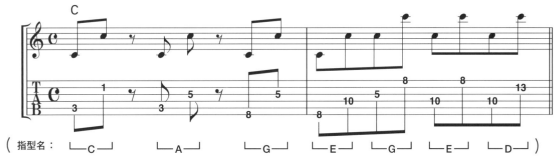

（指型名：C　　A　　G　　E　G　E　D　）

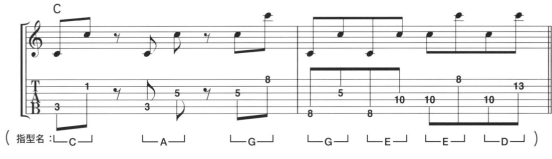

（指型名：C　　A　　G　　G　E　E　D　）

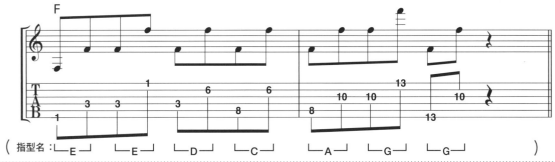

（指型名：E　E　D　C　　A　G　G　　）

用CAGED指型來聯想，依序記憶C、F八度音(Octave)位置的方法。仔細確認各指型如何連結，彈奏譜例吧！

EX-18 | **One Note Étude(練習曲)**

CD TRACK 11

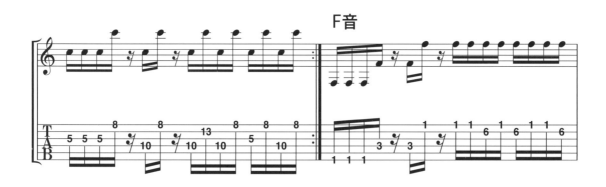

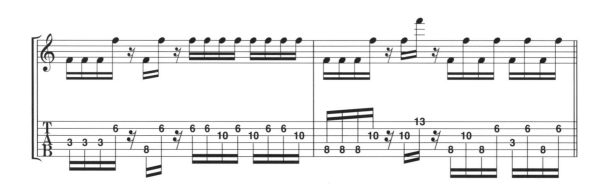

只有C音的練習曲及只有F音的練習曲。先慢慢彈看看。CD中只收錄了C音的練習曲。也請以同樣的概念來自己創作即興演奏(Ad-Lib)吧！

第 3 章

大調音階的應用練習

LESSON 09 探索把位選擇可能性的練習

使用三和弦組成音所做出的旋律

到這邊為止已寫了很多次，吉他會運用許多運指，以期使音樂性的音色(Tone)與選擇加入的表情做連結。EX-19是常見的旋律，請試著用各種運指方式來彈看看(EX-19)。

這首曲子的旋律是以各三和弦(Triad)的組成音所做出的旋律。我的『用3個音制霸吉他的Triad Approach』這本書中，用了整本書的篇幅來介紹如何使用3條弦的三和弦（Triad）彈奏出樂句的方法。在這裡，並不僅只是用3條弦3個音來彈奏而已，也會用到2條弦3個音的彈法。是獨奏(Solo)中很好用的句型元素，不論會了哪一個對獨奏或伴奏都非常地有用。

像這種以"和弦音"為素材的旋律創作，是很容易感受和弦進行感的演奏方式。在一個人彈奏旋律音，"對不上"和弦時，會發現這是個很好的立即對應方式。

使用三和弦組成音做出的旋律

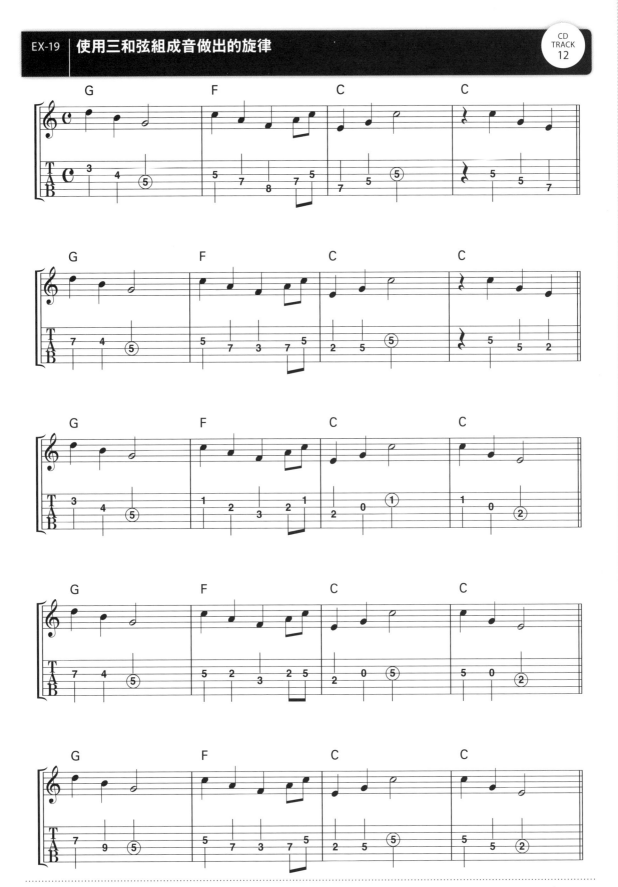

請安排讓自己好彈的運指方式。並感受把位變換時音色的差異及順手度的不同。CD中的示範只收錄了樂句的前8小節。

使用節拍器與不使用節拍器的練習

在一定程度的練習EX19過後,打散這些旋律,嘗試以即興(Ad-Lib)的方式彈奏並錄音。具體來說,可以從較你所彈的原旋律低半音的位置做為加入裝飾音的位格,也可以變換節奏以帶有節奏感(Rhythmic)的方式彈奏。要立刻用上大調音階的所有7個音,並擴張音域用2個八度音(Octave)的把位來彈奏是沒辦法的。與其用了引發不了自己共鳴的樂音,那還不如用少量的音來做出好的旋律,這樣才能夠得到接近於"音樂性"的即興(Ad-Lib)。

一開始先不必拘泥於節拍是否正確。不使用節拍器,並請仔細地彈奏出乾淨的音色。雖然做歌曲練習時大多數情況還是應使用節拍器會比較好,只是用了節拍器後,拍子的準度就該被列為最優先。若是以"詳加挑選用音"做

為練習目的的話,不用(節拍器)也沒關係。再者,不使用節拍器的話,就必須要自行做好拍子的安排,心情浮躁的話就容易彈出快的拍子,不夠集中精神的話節拍也容易變的太慢,但也可以想像這是藉以測量自身彈奏情緒的測定器。

先不使用節拍器錄音看看吧!請將彈出的樂音感想寫在紙上。中途會斷音、彈的很迷惘、速度變的太快......等,種種感受都可以寫下,因為這都反映了自己當下的彈奏情緒。雖然在上述的例子所陳述的"情緒"都是些不好的演奏情況,但這也很重要!彈出與自己現在心境無關的樂句和本來的即興情緒縱然還有距離、就算現在覺得彈的不好,若能將之檢討,以期更貼近自己的心境並彈出來的話,稍加改良,就有可能成為日後不錯的即興素材。

ASSIGNMENT　　　　　　　　　　　　　　　難易度 ★☆☆

參考EX-19,彈看看以三和弦(Triad)組成音為素材的即興(Ad-Lib)吧!不使用節拍器來彈,錄音起來,聽了自己的演奏後將感想寫出來。讓這時的感想,經過一些時間的沉澱後,也能使之做為日後演奏的參考。

LESSON 10 深入理解旋律的練習

旋律的流動與弦的選擇

這裡要帶來的是,深入理解"旋律",做出良好演奏的練習。首先,在EX-20的旋律上,只用單弦、食指來彈看看。藉此,旋律的音有多少的音距(音格、音程(度數)跳躍,都可用視覺輕易了解。

只用食指彈看看,然後4指手指都用上彈看看。使用複數手指時,盡量讓雜音不出現,因為可以選用其他未按壓的可動手指來做消音。

這邊處理的是使用大調五聲音階(Major Pentatonic Scale)的旋律。知道大調五聲各把位位置的人很多,對吧?但是,就算能掌握縱向移動,但能真正把各音運用自如的人卻不多。首先只用第1弦來彈奏旋律,理解聲音是如何的跳躍。接著再用第1弦與第2弦來彈,最後用第1到第3弦來彈。漸漸地就會接近實際的演奏了。持續這樣的練習,讓單單弦可彈出的樂句也可以用縱向進行展開。相反的,也讓原本只會依賴縱向把位來彈奏的旋律也要能以單弦排列方式進行彈奏。

一般來說,旋律的高潮大多是在高音部,只用縱向的把位彈的話,因低音只能以粗弦來彈奏的關係,讓原本就沒辦法做出高潮感覺的低音又容易變得更為厚重。要學著懂得配合旋律的感覺,選擇究竟該以縱向把位或橫向移動來彈奏旋律,才會獲得最佳的樂感。

彈奏旋律時,在多數人身上看到的問題點是,遵循把位進行快速的縱向動作,就算加入了橫向移動也流於制式。總之,聲音一多就不算是旋律了,而是成為音階。在此,請以不同的調性來彈奏範例,或在自己至今彈過的曲子上做即興(Ad-Lib)也可以,以相同的idea把聲音數減少再來彈奏是很重要的。這樣,就能訓練自己連接上創造好樂音的應用能力。

ASSIGNMENT

難易度 ★★☆

EX-20的旋律是 "Sol La Sol - Mi Re Do - - -Sol - La Do" 的排列。請也以同樣的音序排列在別的調性上彈看看吧!請先挑戰Key=C,Key=G,Key=A吧!並參考EX-20的最後2小節的例子,試著也將推弦(Bend、Choking)加入上述三個調性的練習中。

EX-20 | 大調五聲(Major Pentatonic)的旋律

CD TRACK 13

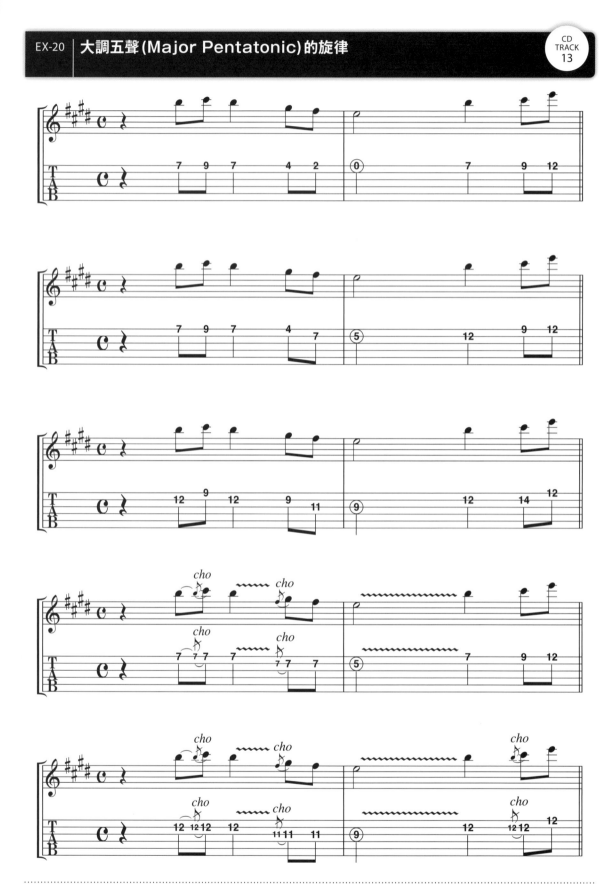

大調五聲(Major Pentatonic)是"Do Re Mi Sol La"的5音音階。以各種彈法彈奏,選擇音樂性良好的旋律來彈吧!
如何加入、運用推弦(Bend、Choking)以增添旋律"情緒的豐富性"的方法也已經標示在譜中了。

LESSON

11 使用CAGED的弦的組合

CAGED的活用

截至目前，我們已經對"不要過度依賴把位"這觀念進行了許多練習。從這邊開始，則是要就"如何在把位上尋找富有音樂性的旋律創作"進行訓練。若能以5種指型為基礎，並將之做為學習掌握全指板的工具，將會有你意想不到便利。

下面的EX-21是以E指型及G指型彈奏C大調音階的範例。一開始請不要用太快的速度，以清楚了解正在發出"Do Re MI Fa Sol La Ti Do"中的哪個音為出發，在能夠記住是在彈那個音的情況下慢慢彈奏。

EX21~23，標示出了如何學會CAGED的訓練。要將指型名與指型整體的圖像、正在彈"Do Re MI Fa Sol La Ti Do"的哪個音等，全都不慌不忙地記住並進行練習。

EX-21 | **以E指型及G指型彈奏C大調音階**

CD TRACK 14

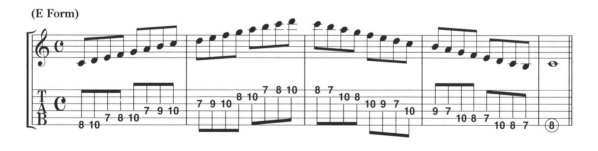

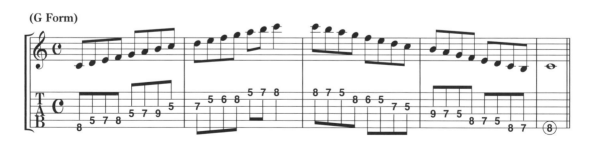

一開始要一邊記住指型名又清楚意識是彈奏"Do Re Mi..."中的哪個音可能有點難，但習慣之後對指板的掌握能力就會更強大。

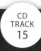

EX-22 依順階音序每音連奏2次來彈奏C大調音階

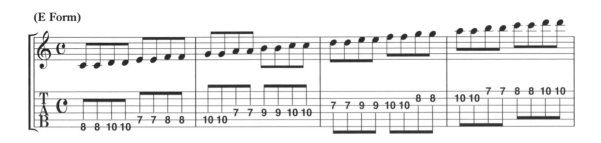

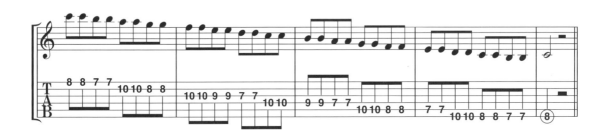

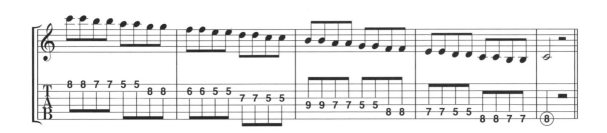

為了強化技巧，依順階音序以每音彈奏2次的方式，彈和EX-21一樣的把位。撥弦方式使用交替撥弦（Alternate Picking）。

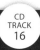

EX-23 | 用每拍3連音彈奏C大調音階

CD TRACK 16

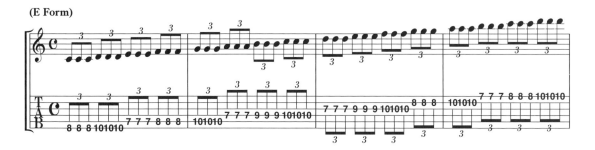

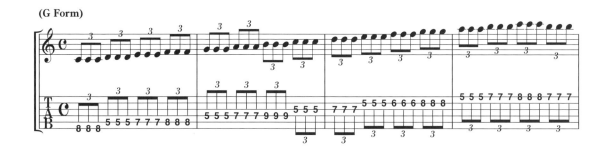

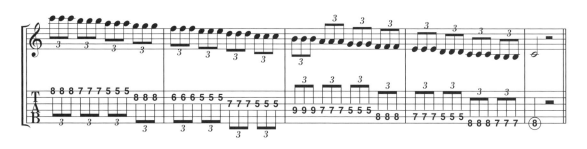

跟EX-21同把位，依順階音序，每音用以3連音拍法來彈奏。為了求得柔順的音色，注意右手不要太用力。右手過度施力會讓pick容易卡到弦，發出生硬的聲音。

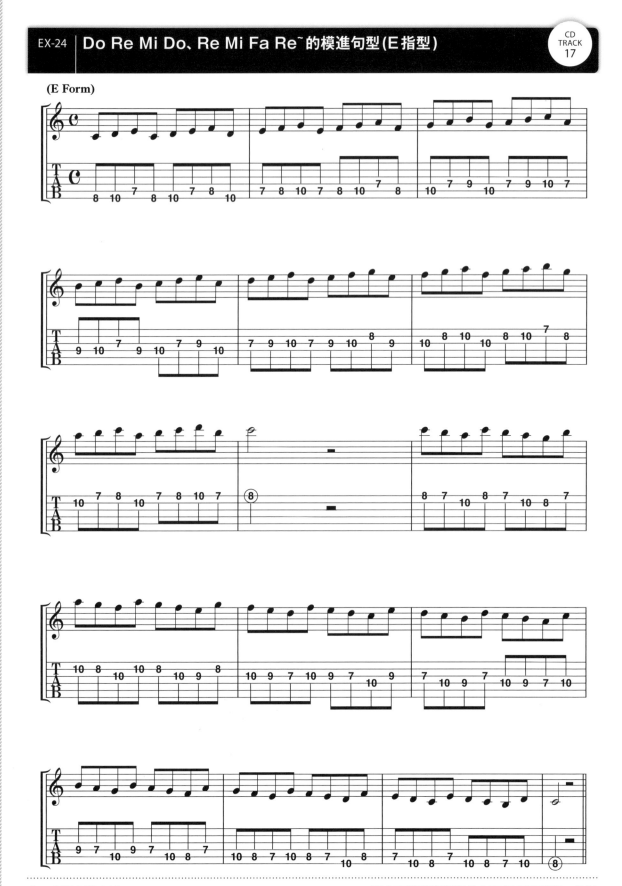

EX-24 | Do Re Mi Do、Re Mi Fa Re˜的模進句型(E指型)

CD TRACK 17

在C大調音階中以Do Re Mi Do、Re Mi Fa Re、Mi Fa Sol Mi……等音序模進所彈奏的上下行音階練習。像這種模進練習很容易流於視覺上的運動,記得腦袋中要唱著音,不要讓練習變成是徒具機械化的運指訓練。

EX-25 | Do Re Mi Do、Re Mi Fa Re~的模進句型（G指型）

CD TRACK 18

(G Form)

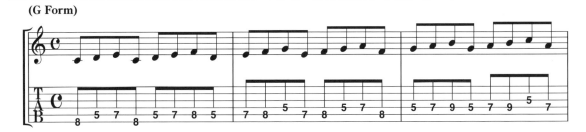

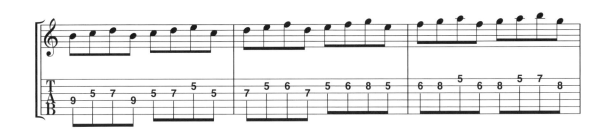

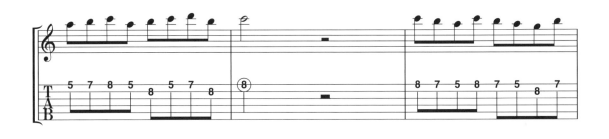

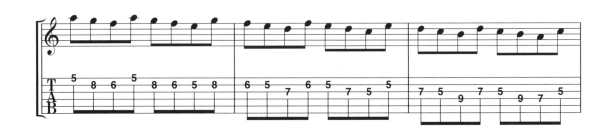

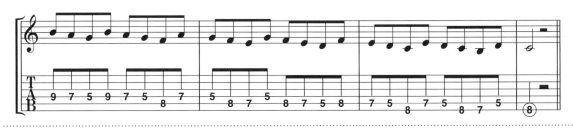

與EX-24幾乎一樣的句型，以G指型彈奏。彈奏到第4弦9f的B音（Ti）時，要使用手指的擴張，但左手的擴張動作不要大過必要之上。

EX-26 | 三度跳躍的音階練習(C大調)

CD TRACK 19

(E Form)

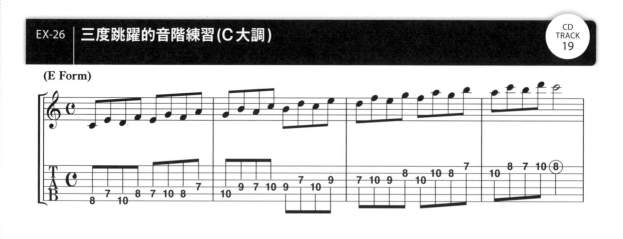

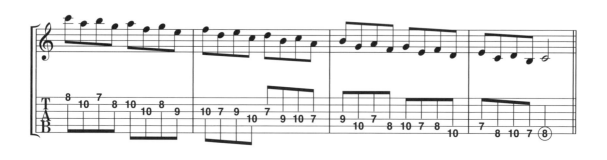

(G Form)

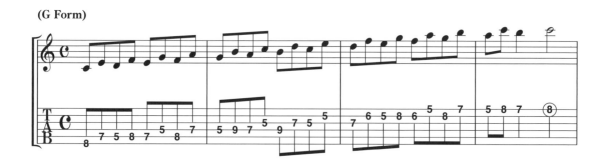

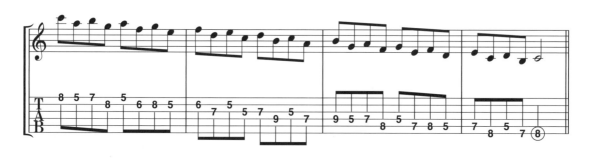

以E指型與G指型，進入三度的聲音跳躍練習。因為右手的弦移動作很多，所以也是個為了培養能完成正確 Picking 的練習。你也可以像EX-22那樣以每音彈2次再加三度跳躍的方式練習看看吧！

EX-27 | 以A指型與C指型彈奏F大調音階 (F Major Scale)

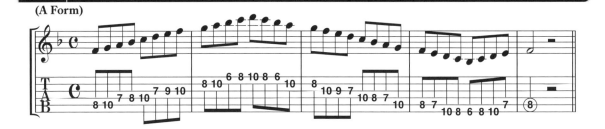

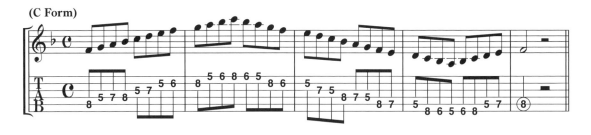

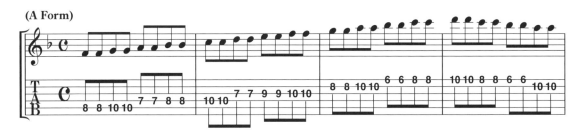

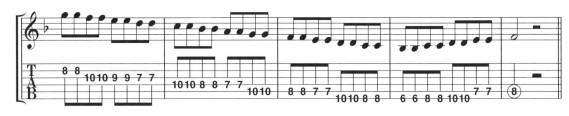

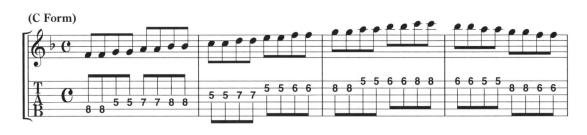

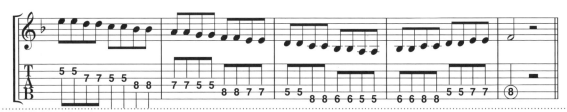

使用A指型與C指型的音階練習。就算調性改變了,也要在腦中邊唱著Do Re Mi Fa Sol La Ti Do邊練習。實際唱出聲音來也沒關係。

EX-28 | 以每拍3連音彈奏F大調音階

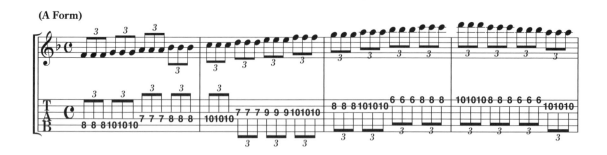

(A Form)

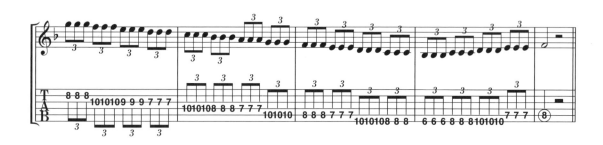

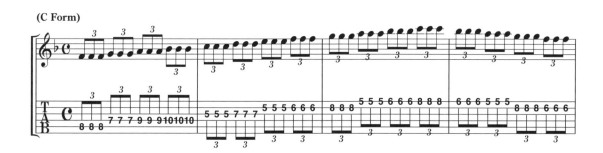

(C Form)

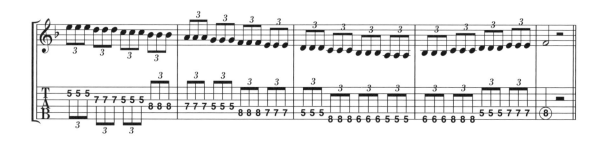

將3連音也使用交替撥弦（Alternate Picking）來彈奏。因此，第2拍與第4拍的起頭必定是上撥（Up Picking）。

EX-29 | Do Re Mi Do、Re Mi Fa Re˜的模進句型(C指型)

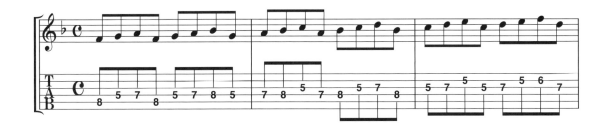

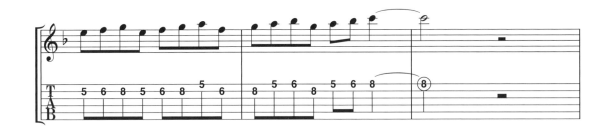

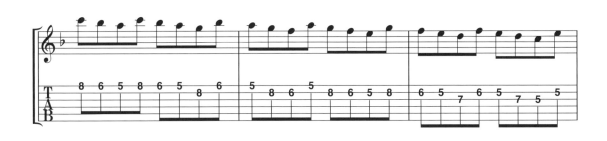

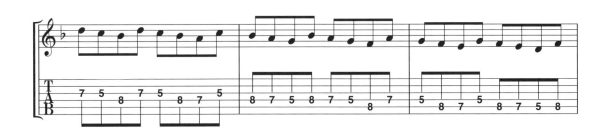

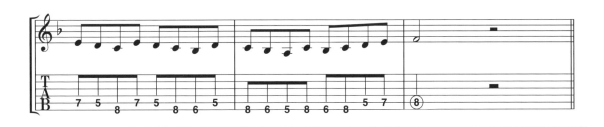

在F大調音階用C指型，彈奏Do Re Mi Do、Re Mi Fa Re~的模進句型練習。

EX-30 | EX-30 Do Re Mi Do、Re Mi Fa Re~的模進句型(A指型)

(A Form)

在F大調音階用A指型，彈奏Do Re Mi Do、Re Mi Fa Re~的模進句型練習。

EX-31 | 三度跳躍的音階練習(F大調)

(A Form)

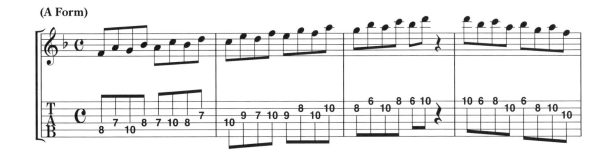

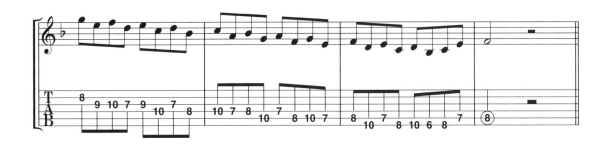

(C Form)

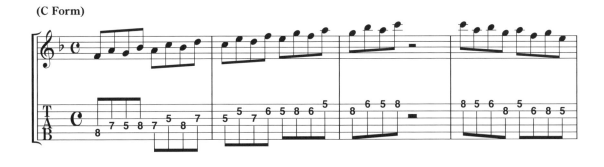

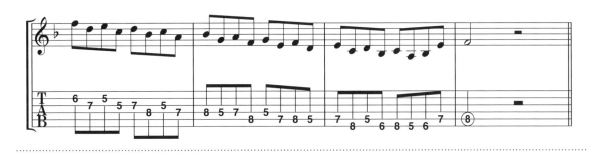

使用A指型與C指型，在F大調上進行三度跳躍的音階練習。

EX-32 | **不變換把位下彈奏4個調性**

CD TRACK 20

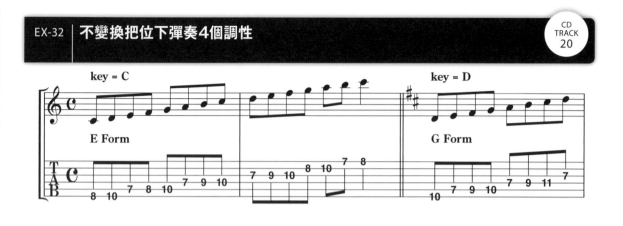

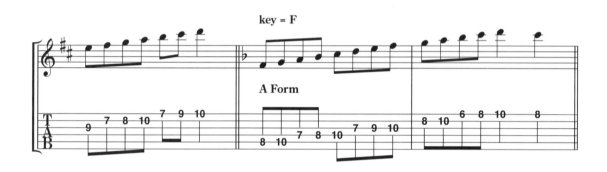

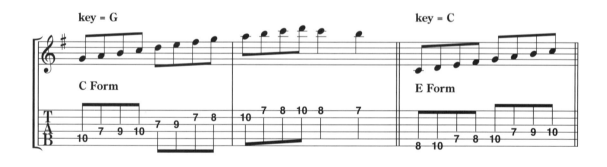

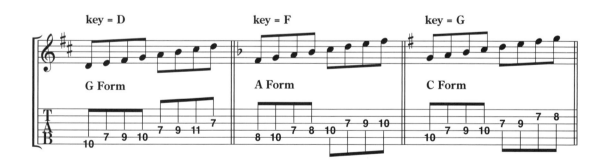

..

這個可能有點難。在第7格把位(食指放在第7格的位置)開始,以不進行把位橫移的方式,彈奏C、D、F、G的大
調音階。有辦法做到這樣演奏的話,在需做調性變換時就不必用反覆進行把位橫向移動的方式來轉調了。

..

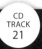

EX-33 | 指型（Form）的連結

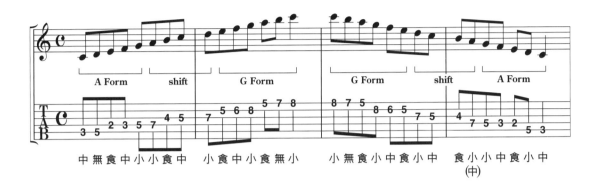

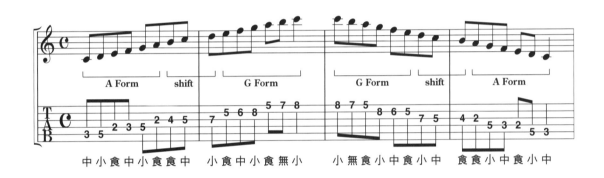

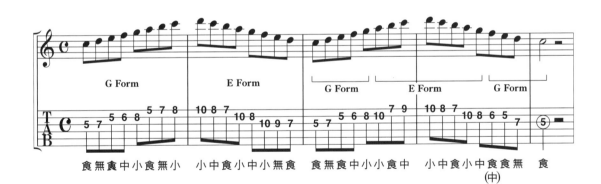

CAGED 的指型連結彈奏練習。A 指型到 G 指型的上行連結，G 指型到 A 指型的下行連結，G 指型到 E 指型的連結，G 指型到 E 指型，然後再一次連接到 G 指型，這4種句型的練習。

12 3 Note Per String的活用

6 Note 迷你把位

3 Note Per String是橫跨2個八度(Octave)，音域廣泛的把位，使用上有些難度。就算用3 Note Per String來彈奏即興(Ad-Lib)，中途覺得彈的不錯，錄音起來冷靜地聽了之後，也很容易有"這只是在彈音階吧"的感覺。不要過度增加音數，這樣會無法做出令人印象深刻的好旋律。因需從音階中選對音來彈，生出好旋律，因此對於各個音的個性了解是很重要的。"了解音"指的是："能即刻知道腦中浮現的音位於指板的何處"。

解決的辦法很簡單，將選音限定在比較容易控制的音域裡。只使用2條弦，在"6 Note"的迷你把位上，自由地彈奏6個音。

EX-34~EX-39是讓你熟悉6 Note迷你把位的練習。

和聲及和弦的應用

將3 Note Per String的彈奏方式轉換為6 Note迷你把位上使用後，就很容易使用2條弦音來做出和聲。EX-40~42是以2條弦做出3度和聲的例子。這裡所列出的是在Key=C中的例子，中級程度以上的人請在其他調性或其他弦的組合中試著彈看看。

ASSIGNMENT　　　　　　　　　　　　　　　　　難易度 ★★★

將EX-34~42的句型以Key=E來彈奏看看。即使單就目前所會的知識，只要記住了原譜面上的 "Do Re MI Fa Sol La Ti Do"，就可以自己憑印象來進行移調。但若有必要的話，在譜面上先寫出E調Do Re Mi…的位置後再彈也沒關係。

EX-34 | 第1弦＋第2弦的6 Note迷你把位

CD
TRACK
22

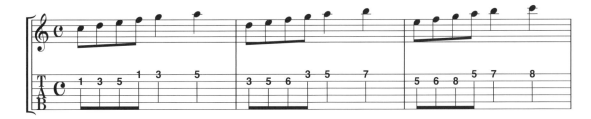

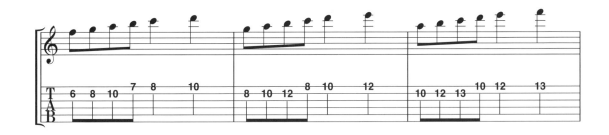

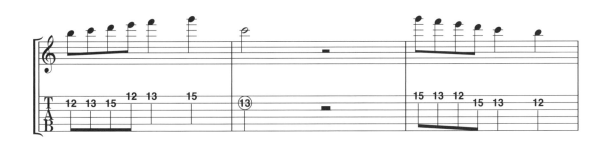

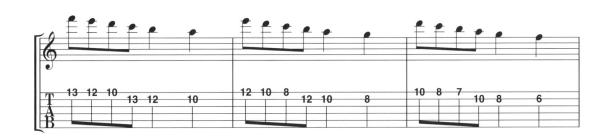

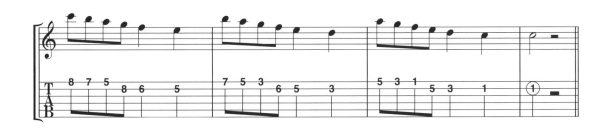

只用第1+第2弦的3 Note Per String小型把位練習。習慣了之後，也請在別的調性上彈看看。

EX-35 第1弦＋第2弦的6 Note迷你把位(Do Re Mi Do 模進句型)

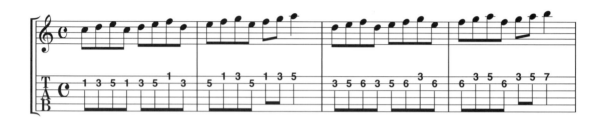

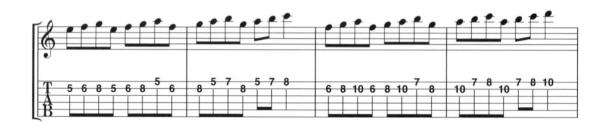

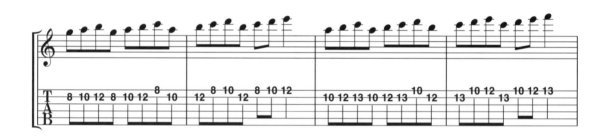

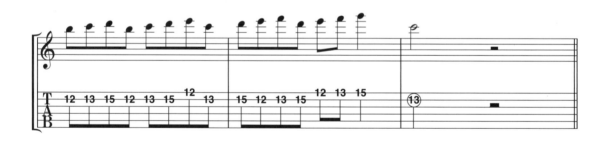

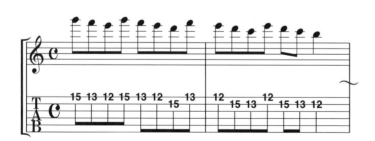

使用了Do Re Mi Do・Re Mi Fa Re・Mi Fa Sol Mi……的音序排列方式的音階練習。

EX-36 第1弦＋第2弦的6 Note迷你把位(Do Mi Re Fa三度模進句型)

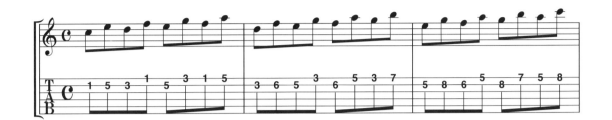

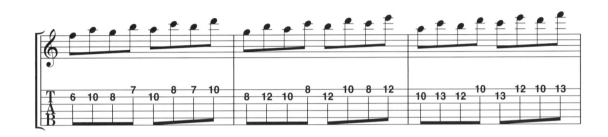

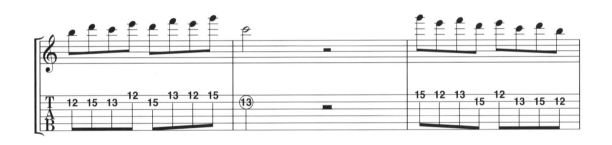

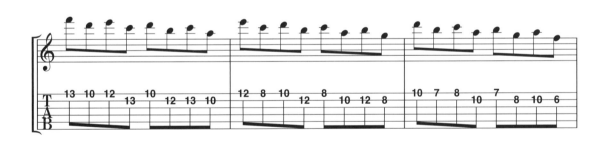

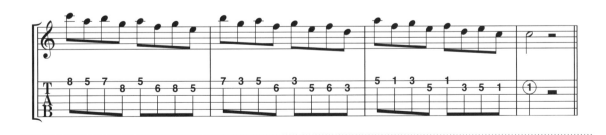

加入Do Mi Re Fa・Mi Sol Fa La……的三度音程跳躍練習。

EX-37 | 第2弦＋第3弦的 6 Note 迷你把位

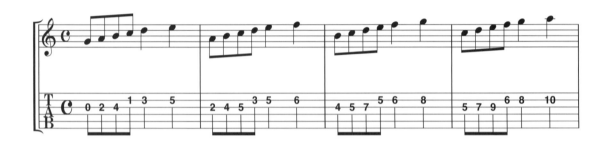

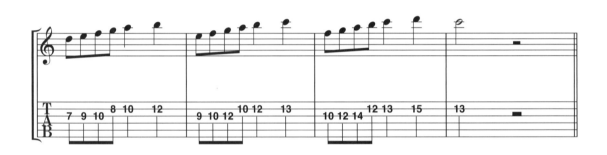

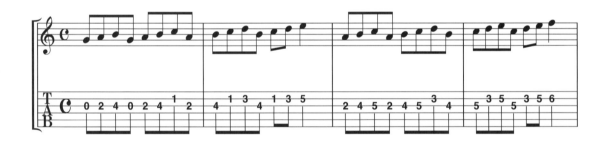

在第2+第3弦上用和EX-34相同的模進句型來彈。因為起始音不是 "Do"，所以先彈個C和弦來感受調性後，再開始彈旋律會比較容易感受出是在彈奏C調的音階。

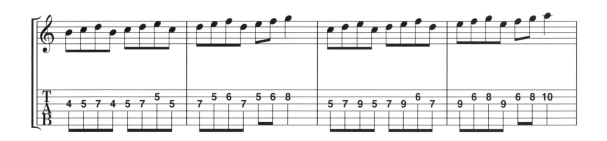

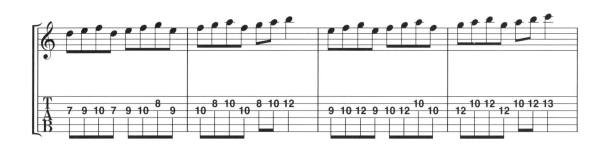

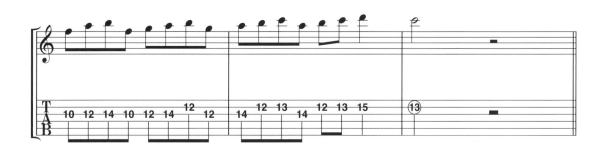

與EX-35相同聲音排列的句型，只是起始音改變了。

EX-39 | 第2弦＋第3弦的6 Note迷你把位(Do Mi Re Fa三度模進句型)

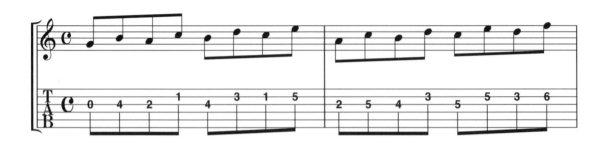

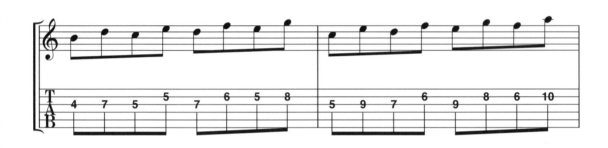

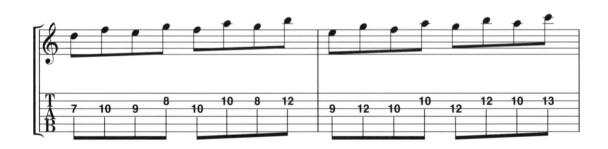

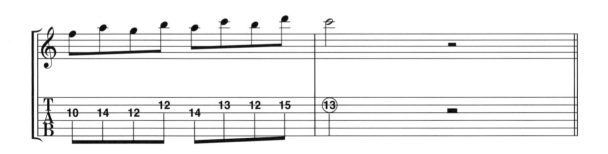

與EX-36相同的三度音序排列句型，但起始音改變了。

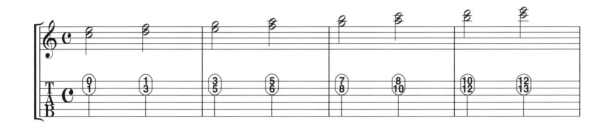

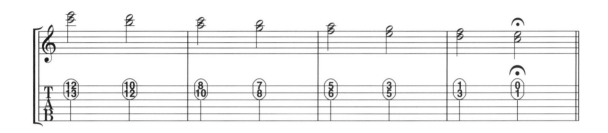

用 6 Note迷你把位就可輕易地將三度和聲做出來。是在即興(Ad-Lib)上很好用的idea。

EX-41　第1弦＋第2弦的三度和聲(Do Re Mi Do模進句型)

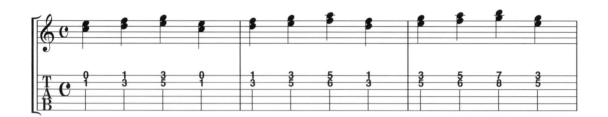

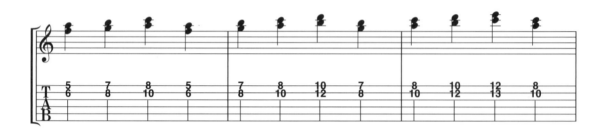

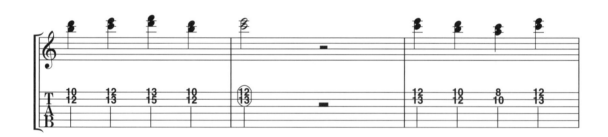

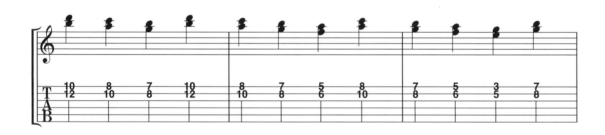

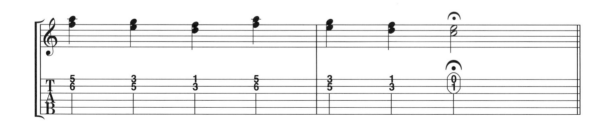

為了能將三度和聲操縱自如而設計的樂句練習。能夠完整彈奏EX-40後再來挑戰吧！

EX-42 第1弦＋第2弦的三度和聲(Do Mi Re Fa模進句型)

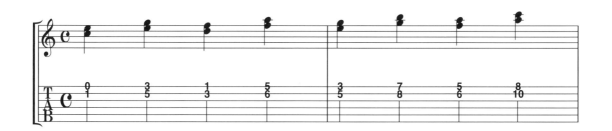

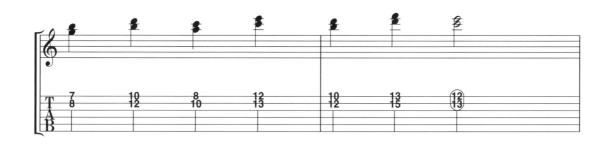

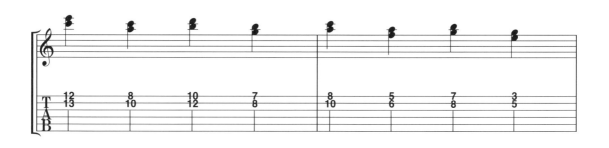

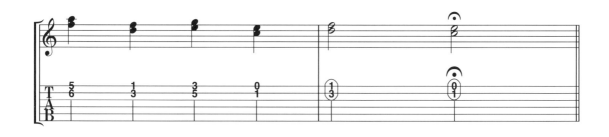

接續著EX-41，為了能將三度和聲操縱自如的練習。若能將截自目前為止的練習也以其他的調性來彈3度和聲，在實際的樂曲彈奏時也將會變得游刃有餘。

13 三和弦＆琶音(Arpeggio)

使用3條弦的三和弦

這邊要介紹的是如何在大調音階中自由彈奏三和弦的練習法。將大調音階的音一個個堆積起來，就可做出調性中可用的基本和弦。也就是在Do Re Mi Fa Sol中選出Do Mi Sol的C和弦，Re Mi Fa Sol La中選出Re Fa La的Dm和弦這樣的方式。理論上，我們將其稱之為順階和弦(Diatonic Chord)。但與其只記得和弦名稱，還不如彈看看，讓自己記得各和弦聲響會更重要。

像上述這樣選出3個音的和弦就叫"三和弦"。對於三和弦，真正該抓的重點，我曾寫了一本專書討論過。所以在這裡僅就其與大調音階 (Major Scale)的關聯性做概略性的介紹。

EX-43~45介紹了在第1弦~第3弦上以3個音彈奏三和弦的方法。B♭調第一次出現在本書中是在EX-43。利用吉他的特性，以吉他的觀點來思考，B♭調較A調高半音，或也可以把它想成是較C調低一個全音的調性。

ASSIGNMENT 難易度 ★★★

除了EX-43～45所列出的B♭、F、D調句型以外，同樣的也請彈看看其他調吧！能夠記住並掌握好和弦是以Do Mi Sol、Re Fa La這種聲音排列的方式所構成的概念的話，要熟悉彈奏其他調性的順階和弦也就不難了。

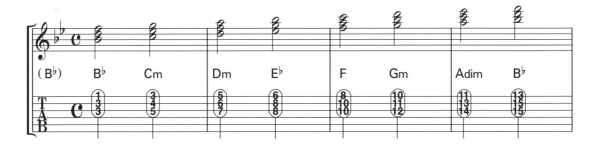

EX-43 使用3條弦的三和弦(Key=Bb)

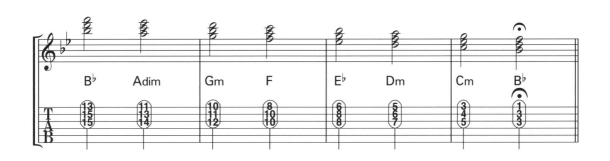

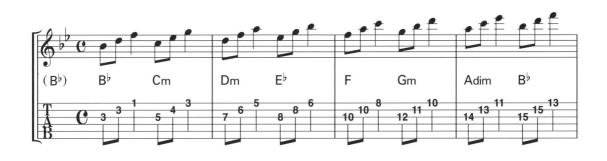

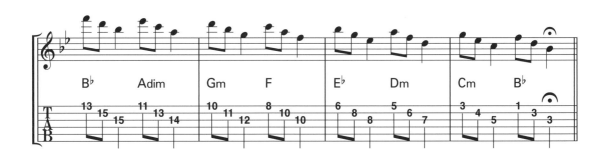

Bb調較A調高半音(1格琴格)。這種順著Do‧Mi‧Sol順序排列組成的和弦稱為"Root Position"(中文叫做本位)。請將3個音一起彈奏的句型與將各音分開彈奏的句型都一併練習。

EX-44 | 使用3條弦的三和弦(Key=F)

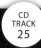

CD TRACK 25

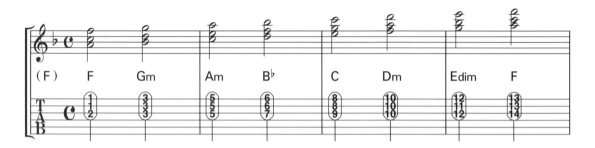

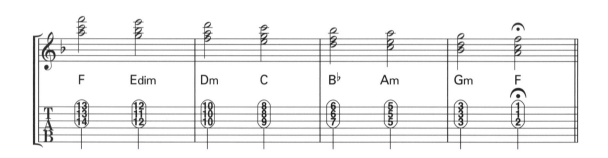

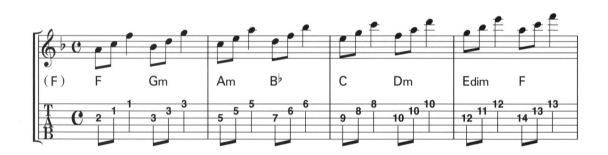

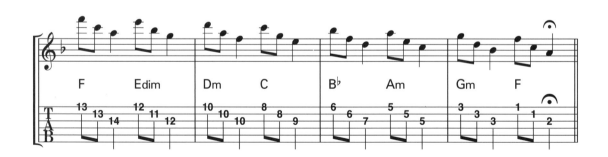

F調的順階三和弦。 像這種依Mi‧Sol‧Do,由和弦第三音開始來排列和弦組成音的方式,稱為 "1st Inversion"(第一轉位)。

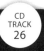

EX-45 使用3條弦的三和弦(Key=D)

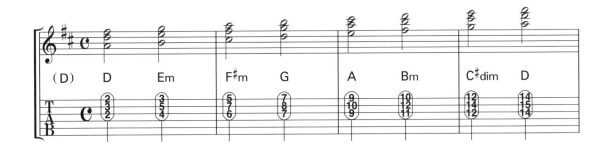

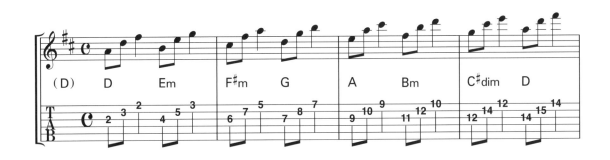

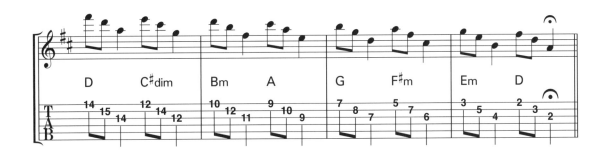

D調的三和弦。像這種依Sol・Do・Mi,由和弦第五音開始來排列和弦組成音的方式,稱為 "2nd Inversion"(第二轉位)。

以2條弦彈奏三和弦＆琶音(Arpeggio)

三和弦不單是只能用3條弦來彈奏，也可以用2條弦來彈。任一條弦都可以負責和弦中的2個音（當然一條弦也能彈出3個音，但在實際演奏上可能不容易做到）。

下面的EX-46是以第1弦+第2弦彈奏三和弦的例子。將其加到即興(Ad-Lib)中也是個很不錯的idea。

關於三和弦，『用3個音制霸吉他的Triad Approach』這本書中有完整的介紹，想要進一步學習的人請可以去讀看看。

4音和弦的琶音(Arpeggio)

EX-47是以2~3條弦來彈奏4音和弦（Major 7th・minor 7th・Dominant 7th）的idea。不需要以理論去思考，只要先記住聲音與指型的關聯，最終目標是也要能在其他的調性上做相同方式的彈奏。

EX-46 | 以2條弦彈奏的三和弦

CD TRACK 27

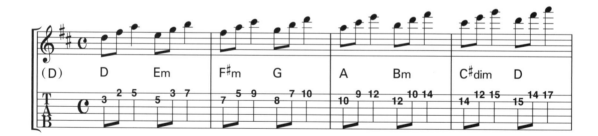

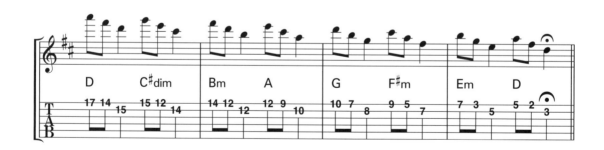

會彈2弦的三和弦後，即興(Ad-Lib)起來就非常方便。這邊是以D調順階三和弦(Diatonic・Triad)來示範如何用2弦來彈奏三和弦的練習。也在其他調上用一樣的方法彈看看吧！

EX-47 | 4音和弦（七和弦）的琶音(Arpeggio)

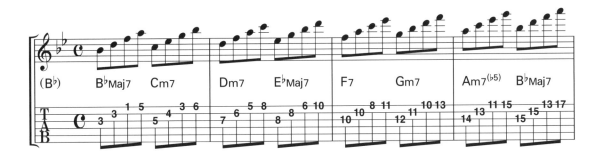

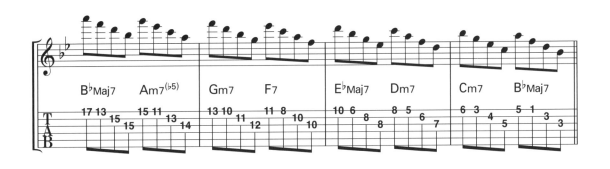

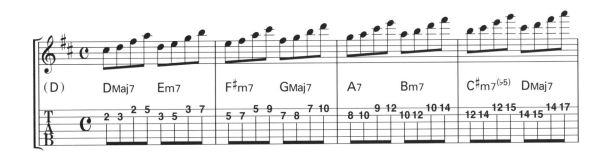

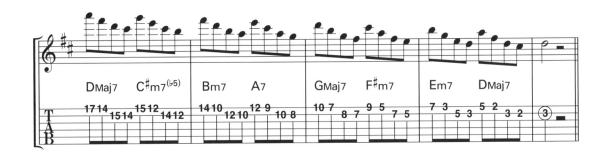

這裡的"琶音"一詞並不是指像民謠吉他那樣在同一時間點上彈響所有弦的方式，而是把和弦內音(Chord Tone)依序一一彈出的方法。在B♭調時是以3條弦彈奏，D調時是以2條弦彈奏。

14 總複習的練習曲

增進演奏能力的練習曲

綜觀到目前的大調音階練習，已經可以將指板上的位置與聲音的感覺漸漸的連接起來，那麼該是進一步地將之轉換到實際性的技巧上做運用的時候了。這是將截自目前為止所學的所有內容，整合到一首練習曲中的示範，請多加練習。各是Bb調與F調的樂句。

EX-48與50是CAGED指型的複習，

請隨時意識"自己目前正在彈奏的是什麼指型"這件事上。

EX-49與EX-51使用了6 Note迷你把位，是比較難的樂句，也是在實際演奏時可以直接拿來使用的素材。這本書著眼在頭腦體操的元素比較多，偶爾也要在如何將運指運用自如這項重點上多些著墨與練習。轉換一下心情吧！

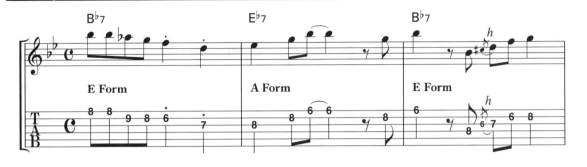

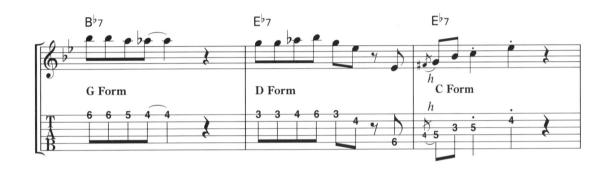

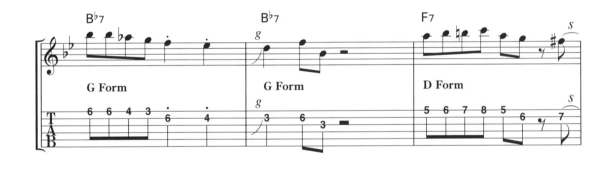

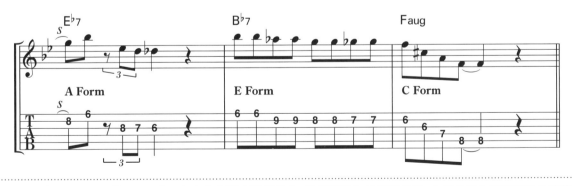

B♭調的樂句進行。有使用了一些不包含在大調音階裡的音,能像這樣加入用音的話,也就代表你已經能充分地將大調音階運用自如了。因為彈奏方式與CAGED指型相關,所以請一邊確認各是那些指型的運用一邊進行彈奏。

EX-49 | B♭調練習曲2

CD TRACK 30

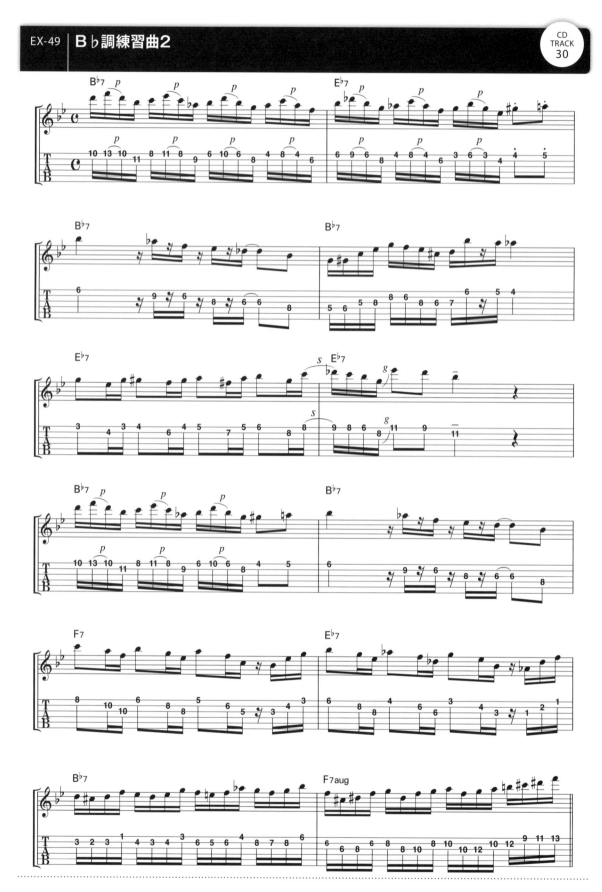

技巧有點困難。請使用自己可以應付的拍速來彈奏，部份內容也可將之放到日後的實際演奏中。

CD TRACK 31

EX-50 | F調練習曲1

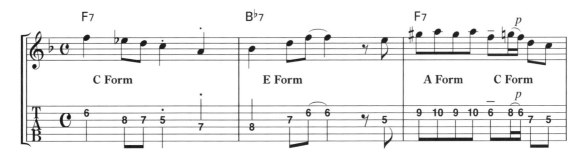

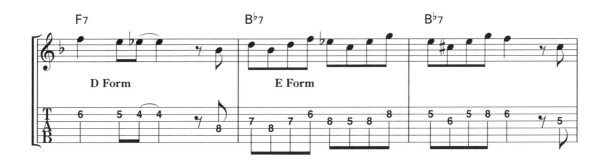

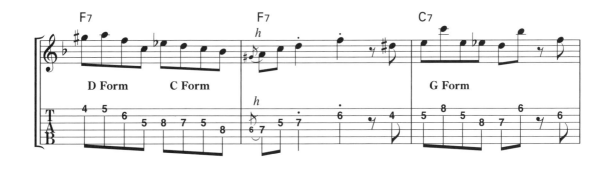

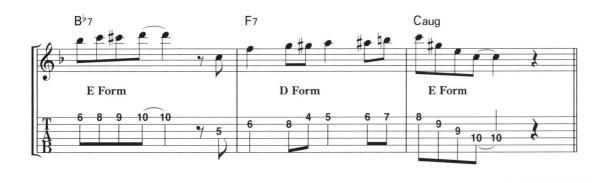

F調的樂句進行。這邊也請你一邊確認是用CAGED指型中的那一種一邊進行彈奏吧！

EX-51 F調練習曲2

CD TRACK 32

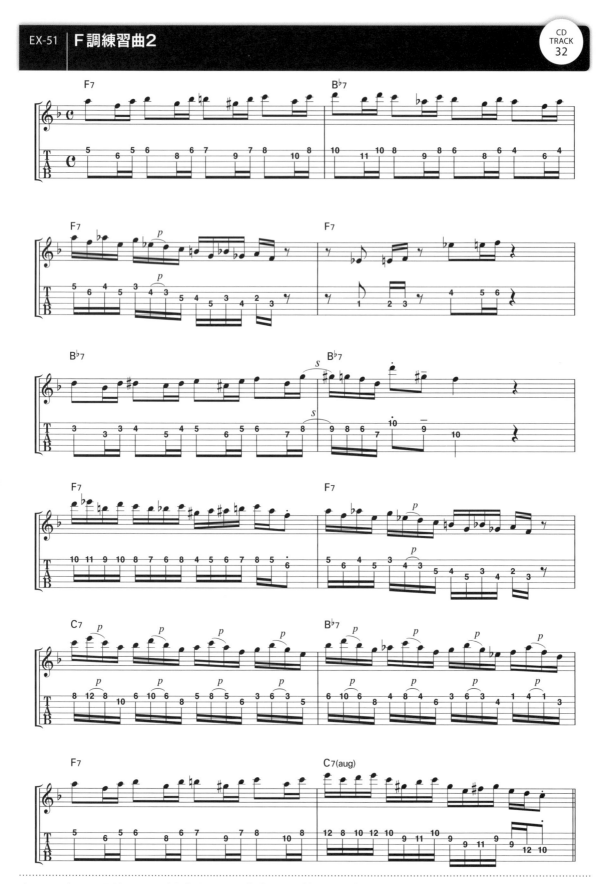

和EX-49相同，是以6 Note迷你把位的運用為中心，比較困難的樂句。請將較在意的部份集中練習，若能在其他的調性上也彈得出來的話，就夠將其加入日後實際的即興演奏中。

第 4 章
音感訓練

15 唱出Do Re Mi的訓練

音感是可以訓練的！

為了要演奏吉他，音感的學習也是非常重要的。這本書以詳盡並慎重的方式引領你做大調音階練習，就是為了培養音感。這裡就來介紹讓你一步踏進聽力訓練(Ear Training)的方法。

聽力訓練是伯克來音樂學院(Berklee College of Music)的必修科目。若是在進學院前沒有任何聽力訓練經驗的人，不論是要進修什麼樂器，都必須在一開始的2年課程裡取得與聽力訓練相關的4個學分。這就代表著，在這2年裡幾乎每天，或至少2天1次，就必須自主練習。音感是如此的被重視！音感這種東西是就算在成人之後，也可以藉由訓練培養出來並理解。

這裡，就將伯克來音樂學院所使用的、自學也能簡單學會的改良方法介紹給各位。

了解和弦中聲響的練習

EX-52~54是播出和弦聲音，讓你將所認為的音唱出來的練習。能將音唱出來是很重要的，若可以做到沒有樂器也能分辨各音音高的話，之後只要手指的動作方式不要弄錯，就可以彈出所想要的音。說起來很簡單，但實際上是需要付出極大心力，努力鑽研的。為了讓目標早日實現，請每天都練習一次並持之以恆。

正確唱出旋律的練習

EX-55是將這本書中我們都熟悉的"小星星"以正確的音高唱出來的練習。按照一開始所標示出的和弦將之彈出，不要進行伴奏，唱出"Do-Do-Sol-Sol-La-La-Sol---"。當唱到最後的"Do"時，以吉他來確認音準是否正確。若能正確無誤的話，就代表能夠正確地感受到曲子的調性音"Do"並唱出來。如果沒辦法正確地完成這個練習的話，就表示你的唱音沒唱在應有的音高及調性上。

每天一點的音感訓練

例如在Session當中彈奏藍調(Blues)時，很多人一開始都會先確認"這是什麼調"，這認知要稍微釐清一下。這個問題的真正用意該是，"該彈哪個位置的五聲音階(Pentatonic)才不會弄錯調性呢？"若是以這觀點出發，那便是將把位的選擇列為優先，而將較之更重要的音樂性放到後頭了不是嗎？例如E調的時候，食指不是往第11琴格跑嗎？這樣的話就變成調性=把位的掌握方式了！如果是我的話，E調的時候，我會選擇將第11琴格的音做為最高音，盡量發展橫向移動可選擇的把位。具體來說就是用C指型及A指型來彈。

實際上，在藍調的演奏現場，帶頭者(Leader) 什麼都沒說就突然間開始的情況也是有的。這時，樂手們就必須以耳朵找尋聲音一邊進行演奏，這是選擇了以音樂配合演奏的方法。如果是把調性與把位的知識置前考慮的話，就是配合把位選擇演奏音樂的方式。在聽到聲音之前，就已經決定了要怎麼去彈奏，發出聲音的方式就變得雜亂了，很容易變成只是將把位內的音全部彈出來的即興，而也沒有仔細聆聽共同演出者的用音，是沒辦法將音樂好好的帶出高潮點。

把聲音的想像擴張意外地是一件不容易的事，而經由訓練將想像力向上提昇是可以的。若能一點一滴持續著踏實的音感訓練，就能夠學到"心中響起的音樂與吉他的音合而為一"這種音樂性的進程。

日常之中，也請試著不要過於依賴譜面，心裡要記住不要依賴和弦名彈奏即興，這樣才能夠將自己或他人的音聽得更清楚(並不是說可以不必做視譜的練習)。

第1章　學習大調音階的意義

第2章　C型大調篇

第3章　大調音階的應用訓練

第4章
音感訓練

第5章　調式(Mode)

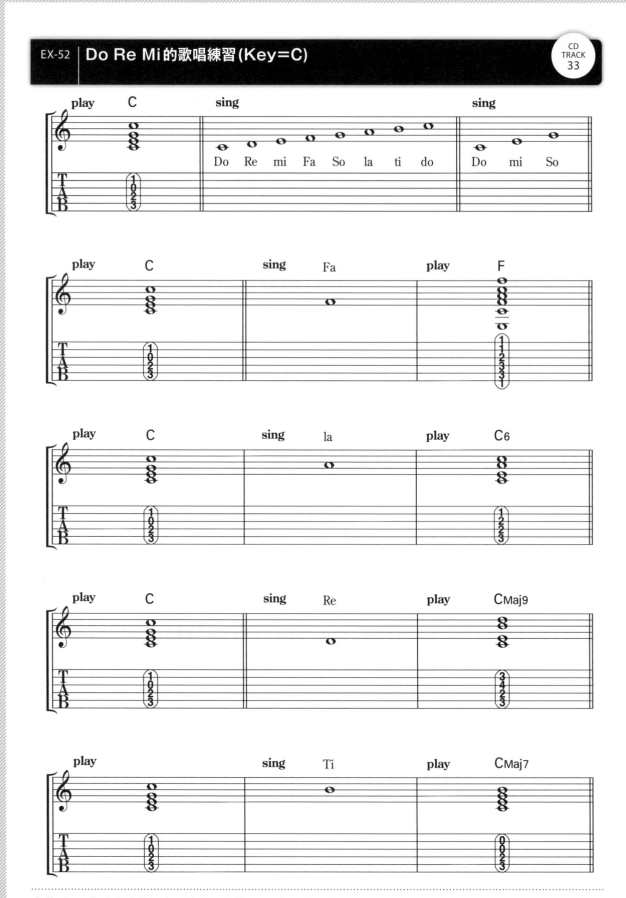

寫著"Play"的小節就彈出和弦來。寫著"Sing"的地方就按照譜上所指定的音把它唱出來。請參考CD。EX-53、EX-54及其他部份,也請用其他的調性來實做看看。

EX-53 | Do Re Mi的歌唱練習(Key＝A)

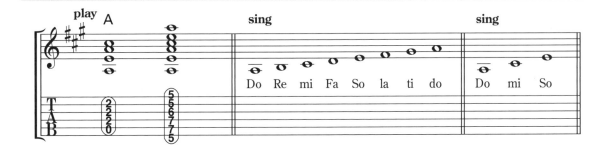

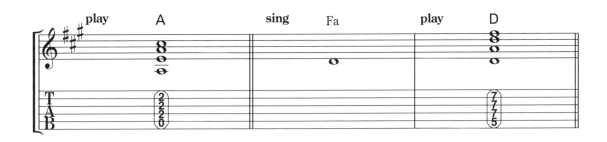

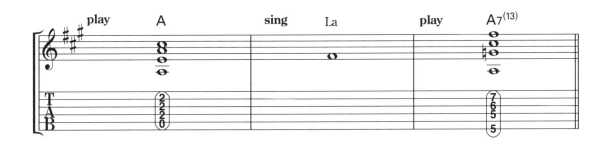

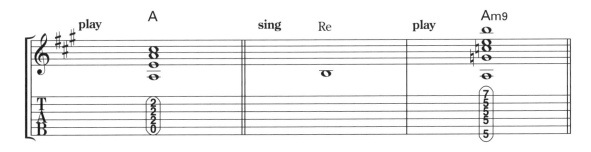

請和EX-52一樣進行實做。

EX-54 | Do Re Mi 的歌唱練習 (Key = E♭)

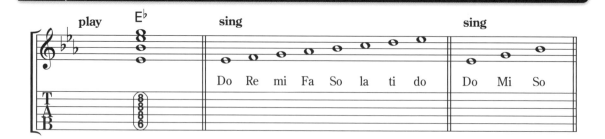

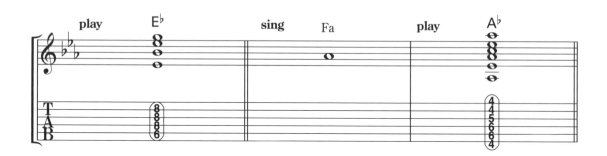

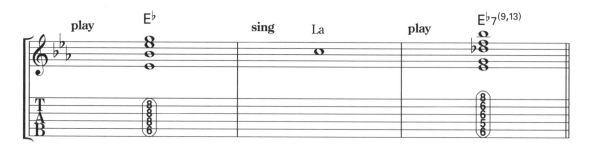

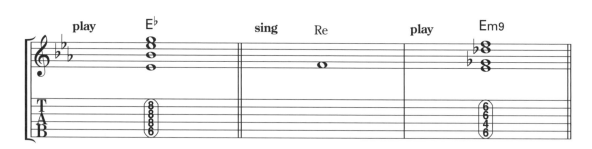

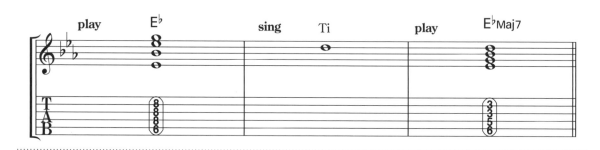

這邊的練習方法跟 EX-52 一樣。

EX-55 | 將「小星星」用正確的音高唱出來

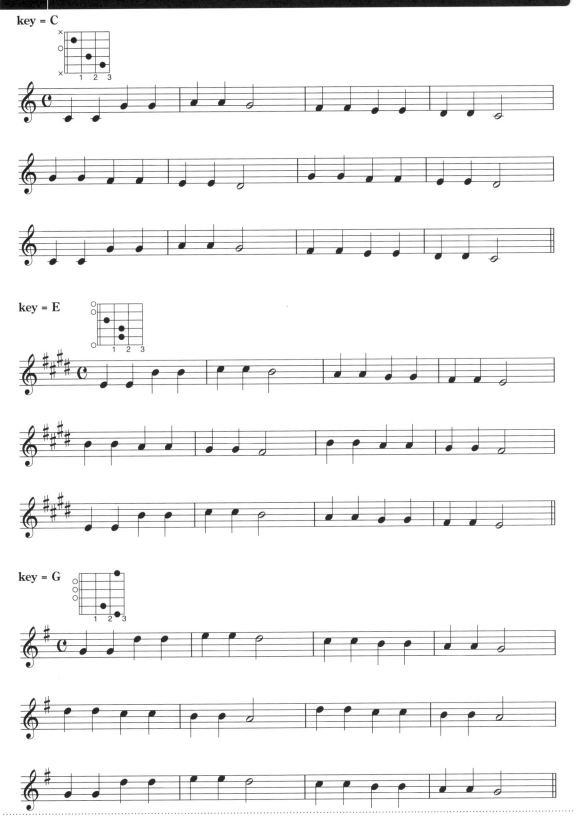

以3個調寫出了「小星星」的旋律。彈出和弦做為調性的確認音之後，就可開始唱出Do Do Sol Sol La La Sol。
完全以人聲唱出（A cappella），沒有伴奏。到最後再彈一次和弦，Check一下是否唱出了正確的 "Do"。

16 音樂理論與大調音階

對實際演奏有效的練習法是？

這個項目不是練習，比較像是專欄。有時間的時候也請看一下。

很多自學吉他的人，都有"不懂理論所以沒辦法很會彈"、"不懂理論所以會沒有應用能力"這樣的想法。反過來說，也有人是抱持著"學習理論的話就可以彈得好"的這種極端思維。但是，學習音樂理論，從最根本而言，最重要的是必須要能以耳朵去判斷出各音程的度數。和弦與音階都是以音程排列為基礎所推衍出來的。所以，若不能了解音程，學起任何"理論"來都可能會覺得很困難。若能將以大調音階為構成基礎所得的音程引為學習範例，並好好地用耳朵去理解大調音階各音間的音程關係的話，對日後理論的學習就能夠順利地進行了。

雖說只先學習理論，就能很快地越過大調音階或三和弦等樂理基礎門檻，得以用較短的時程就進入使用七和弦(7th Chord)或其他4音琶音(Arpeggio)、困難的音階。但，在此仍是要建議大家先將學習焦點放在與大調音階緊密相關的三和弦上。

一想到"學習理論"，很多人都會把知識擺在前面，卻沒有將聽力訓練一併練習。將耳朵記憶的練習放到後面，學再

多的理論都很難對實際演奏有所幫助。因此，我在很多地方都有提過"不要一直將研究理論放在學習的第一順位"。能將音樂的基礎…"大調音階"從心所欲地即想即唱才是最最重要的第一課題。沒辦法做到的話，就算學習理論也無法將之用在實際的演奏上。也就是說光只是知道而做不到是沒有用的。例如，學習了音樂理論，知道"在VI和弦中可以使用○○音階！"的觀念，但在實際聽歌時，卻聽不出哪個是VI和弦，這種知識不就派不上用場了嗎？

若能將大調音階以耳朵去理解，再進一步進行聽力訓練，當VI和弦出現的時候，就算沒辦法即席選出最適合的用音，只要回家再看些樂理書，了解了可用的音階該怎樣運用，下次就有辦法做出對應了。多多練習想彈的即興曲子的伴奏(節奏吉他)也是個重要的功課。練習了節奏吉他(Rhythm Guitar)後，好好理解他的和弦進行，歌曲的架構、組成也就會確實地裝到腦袋裡。所以說，練習好想彈的曲子的節奏吉他是最適合做為即興的一項準備功夫。

我們常說"彈奏即興時跟著吉他一起唱"也是很重要的。但是，有點弄錯

了。很多人是唱著自己已經會彈的樂句，然後再以吉他彈出來。"唱出即興"的真正意義該是能將心中感覺的樂句，即刻用吉他彈出來。所以，能在頭腦之中即席建立起所想演奏的旋律的想像力是很重要的，若只是唱出原本已經會彈的樂句，一再地重覆已知反而會將這個想像的創造力給限制住。

培養良好想像力的方法，有時候"不拿著吉他練習"也是可以進行的。我在練習即興(Ad-Lib)的時候，是一邊散步一邊跟著腳步的拍子在腦中浮現節奏吉他的伴奏，然後跟著唱出來。我每天都會帶狗去散步，所以會一直反覆這個練習。回家後拿起吉他，腦袋中就顯現出滿滿的一堆旋律的idea。之後只要找出可用吉他表現出來的音就可以了。相反的，單以吉他做為旋律的發想工具的話，會把演奏束縛住而無法自由地進行想像。

即興是一連串連續的"選擇"

我最喜歡的吉他手中，有一位叫做Joe Pass的爵士吉他手。他已經過世了，但我很幸運地上過他的課。他說過"無論何時，對接下來的展開都要有選擇(Choice)！"這樣的話。音階往上走之後，接著要做什麼呢？彈了一段旋律後，要做些什麼呢？旋律的彈法有非常多的選擇及可能性。第1輪先用簡單的方式彈出來，第2輪可以選擇在旋律的中間加入和弦等。獨奏(Solo)的演奏方式也是，要一口氣很有精神地開始呢？還是刻意用休止的空間來製造緊張感？獨奏(Solo)的內容也一樣，要專注於短Solo、長Solo；低音，還是拉到高音去……？像這樣，養成在想像的庫存中總是有2~3個選擇，是演奏即興時所必要具足的能力。

我喜歡將一切都先簡單化思考的觀念，是從Joe Pass身上學來的。稍微閒聊一下，在知道我很喜歡的吉他手Larry Carlton有上過Joe Pass的個人課程後，我就想要去上Joe Pass的課。理由很單純，但似乎一直都沒有那個機會。我在Joe的表演後禮貌的詢問他我是否能上他的個人課程？但總是被他推拖掉。就算已被拒絕了2次，在我再一次的請求他時，Joe好像不再堅持了。他說："我知道了，明天早上打電話到我的旅館吧"。於是我就去上了這堂超棒的個人課程。這也是個"選擇"的例子。以Joe來說，被要求開個人課程，一開始就拒絕就是一個選擇。但當我在第3次以認真的態度請求下，Joe也更替了選擇。這不也是像即興就是不斷地選擇一樣，是個值得我們不斷玩味之處嗎？

就算事情有著某種程度的規定在，但細部的地方並未受限，Solo也不是只能用音階去組成彈奏內容。要因應當下的狀況，去變化節奏與用音數，就如同Joe在不同的狀況時回應也會有所不同。

往右邊把位移動後接著要做些什麼呢？往左移的話，之後要做些什麼呢？……等等，所有的情況都要保有選擇意識，以確保即興能有多樣發展的可能性。否則，就會變成音階往上移動就僅僅是向上走，把位移動之後沒有展開，這種Power Down的即興方法了。看起來，可以自由地彈奏即興，它的走向也並非是

偶然的，必須是要先做準備。具體來說，可以將某個樂句用不同的把位彈奏，降低八度(Octave)只彈低音弦嗎？可以只用2條弦彈奏嗎？⋯⋯等等。只依賴個人偏好的把位，然後無法再發展即興的另一種（或多種）可能性的人很多，這也是常有的事。所以，在即興時，試著將彈奏範圍的選擇性漸次擴大，是一項較好的思考邏輯。Joe Pass就是將狹小的選擇範圍逐步擴大，不論在音階或和弦上，讓自己能更自在地彈出想彈的音。

說到自由彈奏，某種程度，每個人都會有自己的癖好，這也與自己的個性有相關聯。Joe Pass是個有著超強技巧的吉他手，但並不只是有厲害的超絕技巧而已。他能時而以Pick彈出不加修飾的速彈，而當他以手指彈奏Ballad(抒情曲)時，也很棒很動聽。這也是他的個性使然。他在速彈時所伴隨著旋律的粗獷，既能讓人充分領受到他帶著熱力的演奏也還能理解在其中仍保有著的一份細膩。

我有首創作曲叫做「Just Funky」，用音多又非常地困難。就算是身為原創的我自己，也沒辦法"完美"的彈奏。但這也是讓自己充滿動力的好處。而且，時時挑戰自己，告訴自己要彈的比現下的自己更好，相信自己會有更進步的可能也是項很重要的學習信念。

無論看來是如何自在的彈奏，實際上也都是些細小的選擇所堆積而成的。所謂的自由彈奏，指的是對於選擇的準備很充分，可以完整地操控自己所想要走的方向。為了達成這個目標，將本書所介紹的小型把位與音感組合起來，不要只在意手指習慣了的運指句型，要記得不斷地督促自己創造出有發展性的即興。還有，即興及其他的演奏都一樣，不強求完美的態度是很重要的。但也不是要你放棄做任何可以使自己做出更好演奏的努力。

第 5 章

調式（Mode）

LESSON
17 理解調式(Mode)的色彩(Color)

調式(Mode)是？

所謂的調式(Mode)就是，改變大調音階的起始音所作出的7個音階。有著以下的名稱。

Do開始：伊奧尼安(Ionian)= 大調音階（譯按：以往日系教材中是寫為イオニアン，本書中寫為アイオニアン。）

Re開始：多利安(Dorian)
Mi開始：弗里吉安(Phrygian)
Fa開始：利地安(Lydian)
Sol開始：米索利地安(Mixolydian)
La開始：艾奧利安(Aeolian)=小調音階(Minor Scale，自然小調音階-Natural Minor Scale)
Ti開始：洛克里安(Locrian)

它們各自都有著固有的聲響色彩(Color)。有很多人雖然能將這7種名稱背起來，且已具備相關樂理知識，但卻無法去使用。對大調音階的調式運用，搖滾樂(Rock)或流行樂(Pops)特別常用的是多利安(Dorian)跟米索利地安(Mixolydian) 調式。這邊就請先挑戰學習伊奧尼安(Ionian)、多利安(Dorian) 、米索利地安(Mixolydian)吧！若有辦法使用這3個音階，就能夠對應許多的歌曲了。

為了了解調式，就要與大調音階的音程組成比較，知道哪個音上升了，哪個音下降了也很重要。這樣一來，到目前為止經由大調音階的種種練習所培養而來的音感就可以將其運用在調式的學習上了。

最好的方法是，只在單弦上以相同的起始音開始彈奏伊奧尼安(Ionian)、多利安(Dorian) 、米索利地安(Mixolydian)。馬上就能了解到哪個音改變了。這部份的練習在EX-56。為了體驗調式的色彩，稍微做一點機械性的練習吧！EX-57~59是讓你熟悉調式的音階練習。

EX-56 | 感受調式(Mode)的色彩(Color)

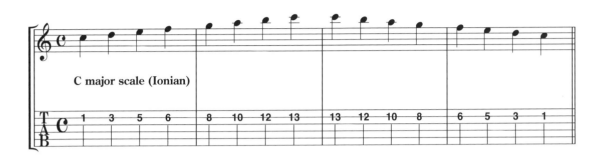

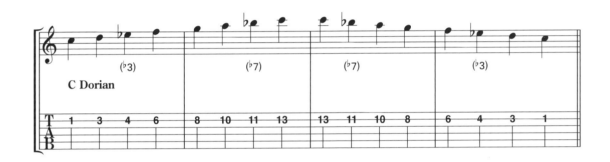

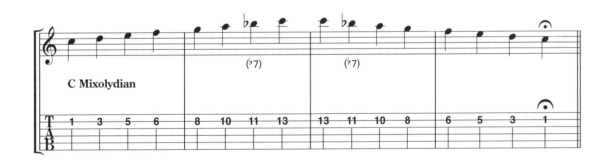

從同一個音開始,只用單弦彈奏伊奧尼安(Ionian,大調音階-Major Scale)、多利安(Dorian)、米索利地安(Mixolydian)。這樣就能清楚地了解3個調式(Mode)的異同點。

EX-57 | **三度音的跳躍**

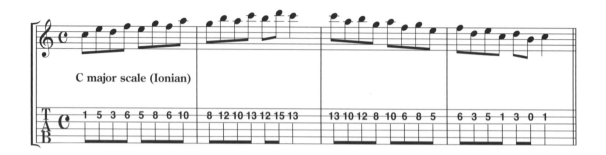

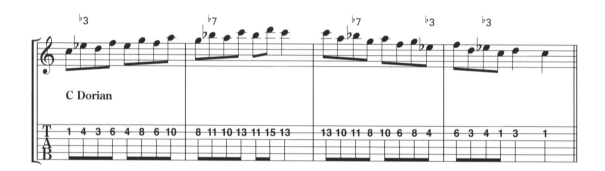

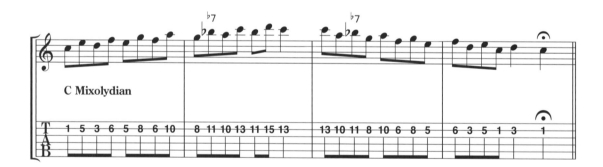

跳躍三度音程的音階練習。雖然只寫出了單弦的譜面,也請思考一下如何使用2~3條弦來彈奏3度音的跳躍句型。

EX-58 | Do Re Mi Do · Re Mi Fa Re 的模進句型

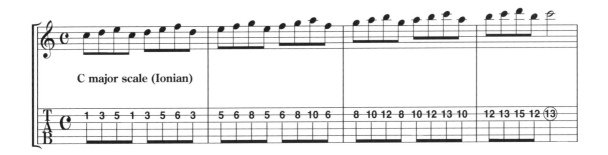

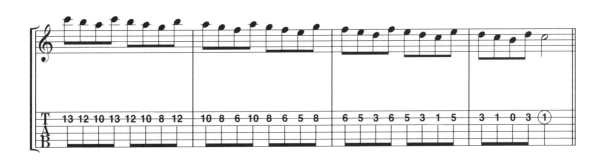

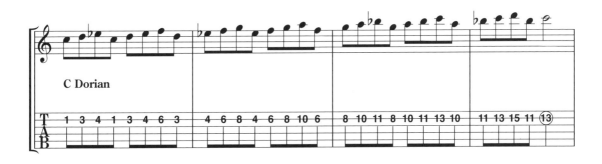

繼續音階的練習。這邊也請思考一下如何使用複數弦來彈相同的句型,以及在各種把位上的彈法。

EX-59 | Do Re Mi Do・Re Mi Fa Re的模進句型（繼續）

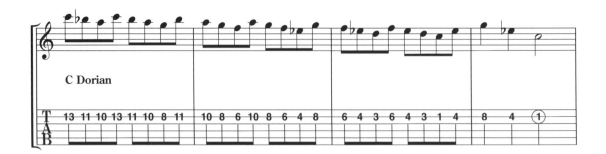

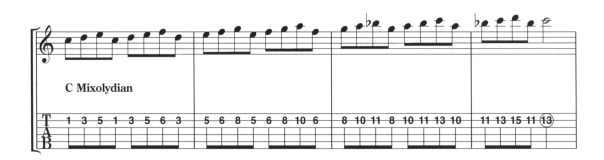

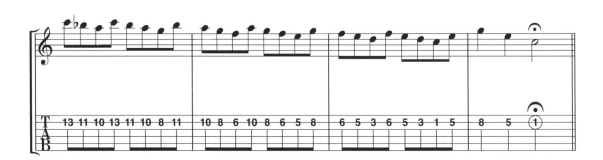

繼續EX-58。不要勉強增加拍速。請在可以深刻感覺聲響的拍速範圍內彈奏。

使用VAMP練習即興(Ad-Lib)

常用的和弦伴奏模式稱為"VAMP。為了要讓琴友們理解多利安(Dorian)、米索利地安(Mixolydian)的聲響而製作了以下的VAMP。請把它錄起來,在這些VAMP上面使用調式來練習即興吧!當然,也可以跟著附錄CD中我彈的VAMP一起彈奏即興。但若能自己錄VAMP的話,對於節奏吉他的彈奏能力提升也是個很好的訓練。

經由VAMP,我製作了很能表現出3個調式(Mode)聲響的練習曲。EX-60~62。CD TRACK37、40、43也收錄了我在VAMP上的即興,請參考看看。

調式(Mode)+三和弦

三和弦是在第3章出現的,也請把它當成能與調式組合的素材來思考。雖然三和弦只有3個音,做為自由彈奏即興的素材時,卻較4音和弦(=七和弦)的琶音(Arepeggio)有著一點小優勢,非常的好用。就算是想以4音和弦的琶音(Arepeggio)做為即興素材,若能先以三和弦為基底來推算"七和弦的組成該是…"的話,也會讓一切變得很簡單。大三和弦(Major・Triad)+7th就是大七和弦

(Major 7th),大三和弦(Major・Triad)+♭7th就是屬七和弦(Dominant 7th),小三和弦(minor・Triad)+♭7th就是小七和弦(minor 7th chord)。一開始就用4音琶音(Arepeggio)練習的話,運指方式容易被固定住,用三和弦+1個音去思考的話,問題也就解決了。

EX64是歸納整理了C major 、C minor 、G Major 、G minor 等三和弦的指型示意圖。

綜合練習曲

EX65~67是調式綜合練習曲。不要機械化地去Copy,請以"音樂"的感覺去彈奏它。這個VAMP沒有寫出各和弦的把位及指型,請參考和弦名與聽CD自行抓下。

ASSIGNMENT　　　　　　　　　　　難易度 ★★☆

EX-60~62 的VAMP請自行錄製,並將自己使用各調式(Mode)的即興(Ad-Lib)也錄下來。像EX-65~67這種16小節的短曲,也要試著彈出讓旋律帶有起伏的感覺。在習慣之後也請用伊奧尼安(Ionian) ,多利安(Dorian),米索利地安(Mixolydian)來挑戰看看。

EX-60 | **C伊奧尼安(Ionian)的練習曲與VAMP**

CD TRACK 35-37

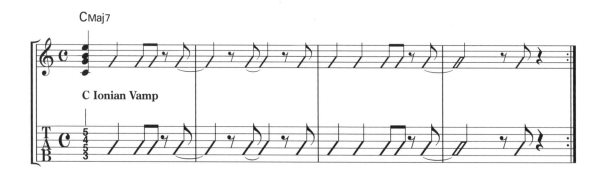

為了感受伊奧尼安(Ionian)的響音色彩(Color)，在VAMP上彈奏樂句看看吧！CD TRACK 36只收錄了VAMP的部份。而CD TRACK 37則收錄了我搭配VAMP所彈的即興範例。

EX-61 | **C 多利安 (Dorian) 的練習曲與 VAMP**

CD TRACK 38-40

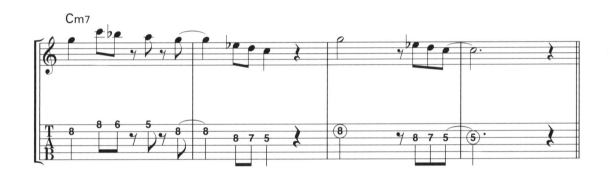

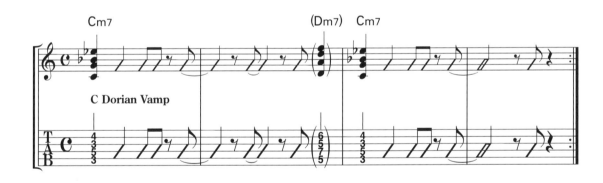

為了感受多利安 (Dorian) 的色彩 (Color) 的練習曲。刻意用了跟伊奧尼安 (Ionian) 練習曲一樣的節奏。TRACK 39 只有 VAMP 的部份。而 CD TRACK 40 則收錄了的即興 (Ad-Lib) 演奏。

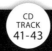

EX-62 **C米索利地安(Mixolydian)的練習曲與VAMP**

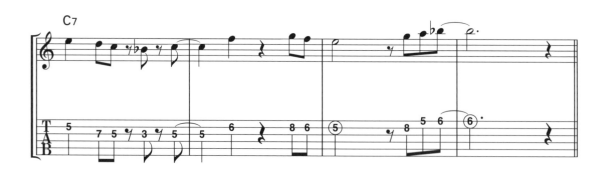

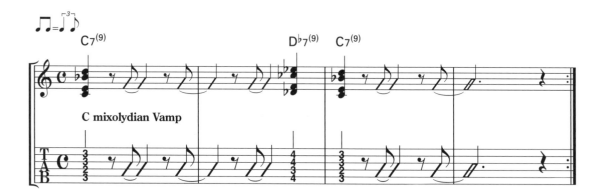

為了感受米索利地安(Mixolydian)的響音色彩(Color)的練習曲。TRACK 42只有VAMP的部份。而CD TRACK 43則收錄了的即興演奏。

EX-63 | D多利安 (Dorian) 與 G 米索利地安 (Mixolydian) 的練習曲與 VAMP

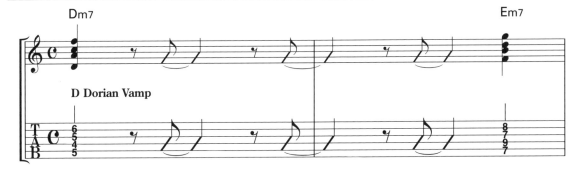

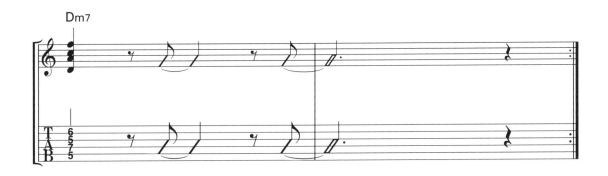

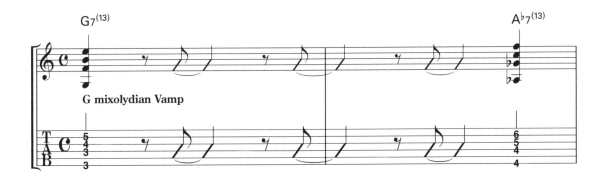

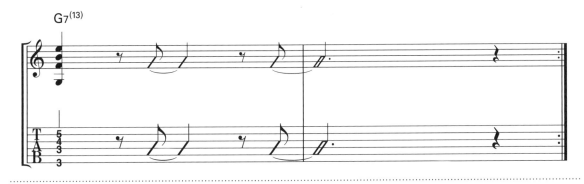

CD TRACK44是多利安 (Dorian)，45是米索利地安 (Mixolydian) 的 VAMP。D 多利安 (Dorian) 是以 C 大調音階第2個音起始的音階，G 米索利地安 (Mixolydian) 一樣是以 C 大調音階 第5個音起始的音階。

EX-64 三和弦的指型圖

C triad

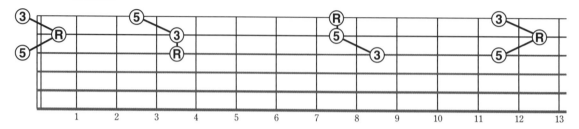

G triad

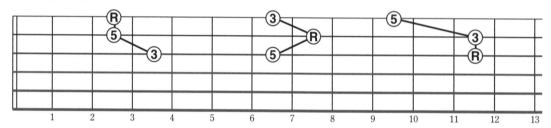

Cm triad

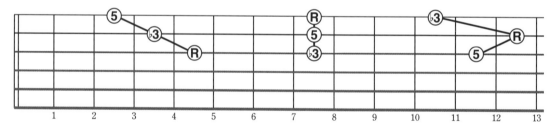

Gm triad

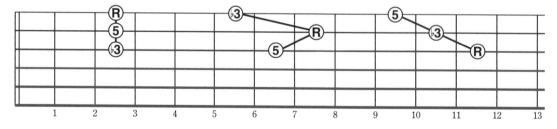

可做為即興素材的三和弦指型圖。 在大三和弦(Major・Triad)裡加上M7th的話就成為大七和弦(Major 7th chord),加上♭7th的話就成為屬七和弦(Dominant 7th chord)。在小三和弦(minor・Triad)裡加上♭7th的話就成為小七和弦(minor・7th)。

綜合練習曲：C伊奧尼安(Ionian)＋ 三和弦

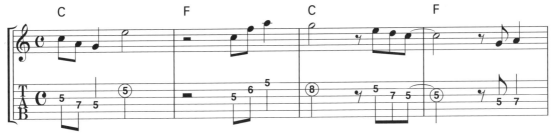

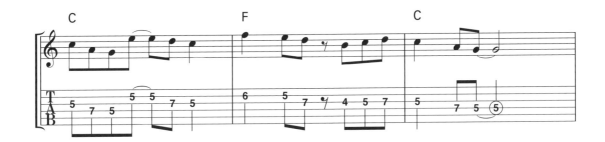

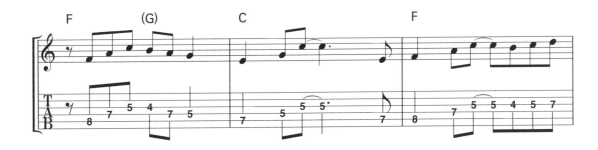

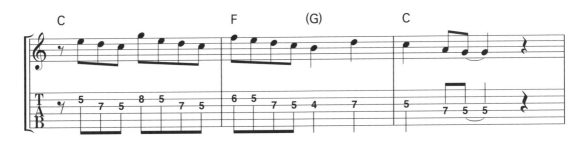

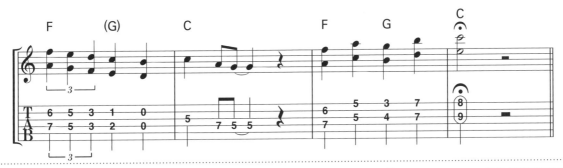

以C伊奧尼安(Ionian)(大調音階-Major Scale)及三和弦為彈奏素材的練習曲。CD TRACK 47是收錄了伴奏的
曲目。

EX-66 綜合練習曲：D 多利安 (Dorian)

CD TRACK 48-49

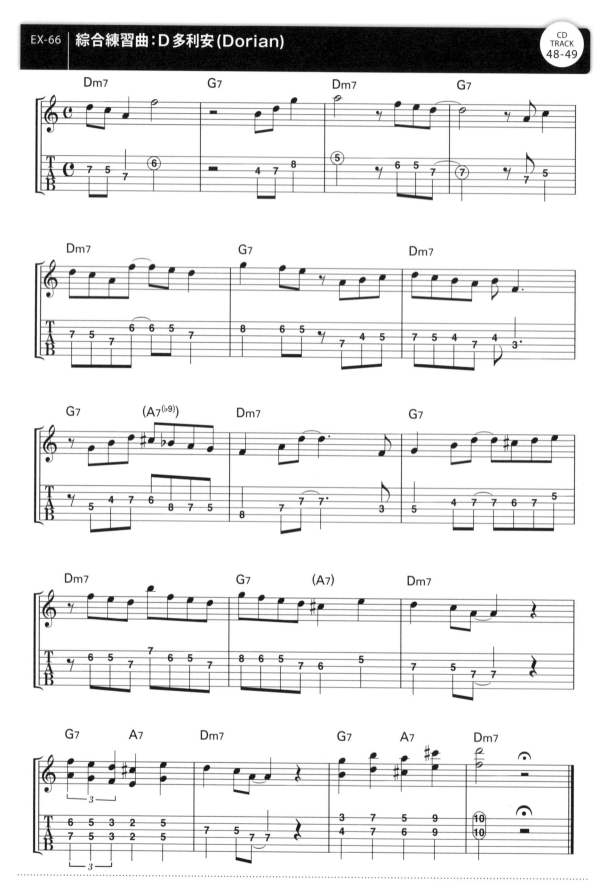

以D多利安 (Dorian) 為素材的練習曲，加入了一些半音裝飾音及經過音。CD TRACK 49是收錄了伴奏的曲目。

EX-67 | 綜合練習曲：G米索利地安(Mixolydian)

CD TRACK 50-51

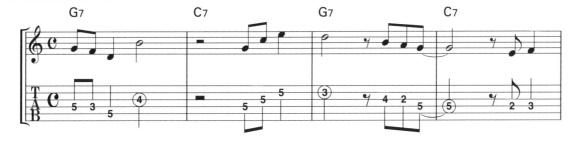

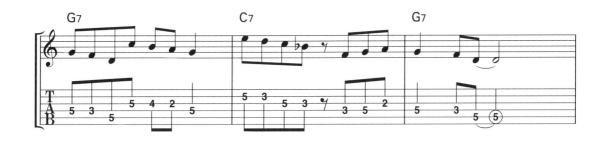

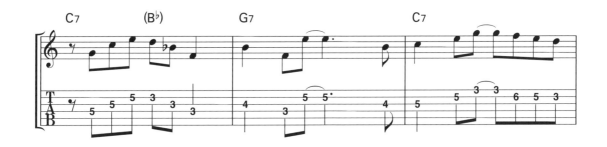

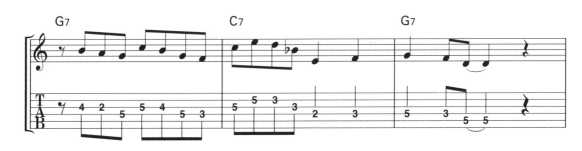

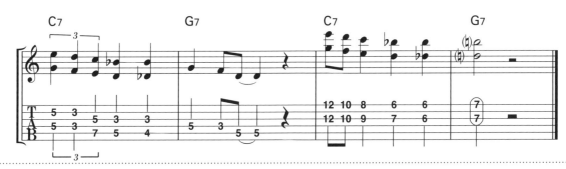

以G米索利地安(Mixolydian)為素材的練習曲。五線譜上面加上♯或♭的音是G米索利地安(Mixolydian)以外的音，做為裝飾或做為連接下個音的經過音。CD TRACK 51是本曲的伴奏。

在最後

　　對能讀到最後這裡的你，真的非常的感謝。透過本書所舉出的許多練習，應該可以讓各位在各調性中不帶迷惘地彈出大調音階，也能在彈奏旋律的時候考慮到好幾種運指的句型了吧！覺得已經學會本書內容到達一定程度後，試著遠離這本書，在一段時間後再回來測驗自己！。例如，可以在F大調音階上以C指型彈奏的旋律，也夠毫無錯誤的在A指型上彈奏嗎？。如果還有錯的話就回來再次複習吧！

　　"彈奏前在心中響起樂音"這件事，是本書的隱藏主題之一。能夠將心中響起的聲音使用吉他原音重現，就能夠自由地用吉他創造旋律了。如果無法想像聲音的話，吉他的演奏就只是手指運動而已。相較於心中有音樂的情況下所彈奏出的旋律，運用"手指習慣"所奏出的旋律就只是機械性的手指排列句型而已，在音樂性的表現力上會有又深又大的差別。無論在玩任何音樂的時候，都請不要忘記這一點。

　　特別值得注意的一點是：我看過很多學生，學得越多後才發現"自己其實什麼都不懂"然後就陷入失落的心情當中，變得無法享受彈奏吉他的快樂。在這本書當中，常常會推薦要自己錄音並反覆聆聽這件事，因為這樣做不只是能對自己不足的地方進行反省，經由改進的程序也能夠讓自己學到新的東西，也請注意一下這概念吧！這就是能不畏挫折並享受吉他音樂的小訣竅。今後也請一起來享受彈吉他的樂趣吧！

<div align="right">

伯克利音樂學院 (Berklee College of Music) 吉他系助理教授
藤田TOMO

</div>

作者檔案

藤田TOMO Tomo Fujita

Photo : Fabrizio Cacciatore

1965年出生於京都，21歲前往美國。91年，在波士頓吉他競賽(Boston Guitar Competition)中成為該項競賽首位的日本人優勝。93年，就任伯克利音樂學院(Berklee College of Music)吉他科講師。98年，晉昇為助理教授。教導過的學生有著名的John Mayer、Eric Krasno(Soulive)等許多人。作品有95年1st專輯『Put On Your Funk Face』，2007年2nd專輯『Right Place,Right Time』發行。2010年，發行了與Steve Gadd、Steve Jordan、Bernard Purdie、Will Lee等巨匠合作的3rd專輯『Pure』。現為講師‧吉他手，在美日兩國活動中。

官方網站
http://www.tomofujita.com/

關於個人通信函授課程

以住在日本的讀者為對象，使用錄音帶進行通信課程。不以預先錄製的錄音帶或課程計劃授課，而是配合學生程度每個月製作原創錄音帶做為授課內容。受講者的程度不拘。授課內容不僅只是彈奏技巧，還包括各風格的聲響、Groove、感覺等"自學難以學會的學項"也能讓學員確實的學會。

通信課程的流程如下。

①學生 ⇒ 藤田Tomo　一開始的課程，為了測試學生的程度，請寫上簡單的個人檔案，寄出錄下自己演奏的錄音帶(A面錄30分鐘)。

②藤田Tomo ⇒ 學生　我會聽學生寄來的錄音帶，看看你所寫的個人檔案。依此，詳細用出學員需在加強的部分，思考的課題。然後在錄音帶的B面的30分鐘裡，錄下我聽過你的音檔的感想、下次上課的課題，並示範演奏與詳細說明交替的課程錄音。

③學生 ⇒ 藤田Tomo　看過了我所手寫的要點提醒，好好的聽錄音帶並練習後，用新的錄音帶錄音後寄給我。不懂的地方或問題我將隨時在Mail裡回答。

④藤田Tomo ⇒ 學生　回到②

以上1個月1輪的重覆流程。基本上是1個月1次(1年12次)的課程，也可進行2個月1次(1年6次)的課程。若有想上課的人，從報名到開始上課，要等半年到1年，但1年以內一定會開始上課，不用擔心！有興趣的人、想要詳細了解更多的人，請寄信到music@tomofujita.com　用mail進行洽詢(日語OK)。
※ 關於通信課程請不要向Rittor Music進行洽詢。

錄音使用的機材

FENDER CUSTOM SHOP 1960 Stratocaster N.O.S.

從照片可能無法清楚了解，Sherwood Green・金屬色的Strat。是日本限定販賣的吉他。在http://www.fender.jp/的Custom Shop裡面有詳細的資料。

FENDER Stevie Ray Vaughn Stratocaster

長年以來我所主要使用的Stevie Ray VaughnModel。拾音器換成了我的簽名款Model，GRINNING DOG Funkmaster ST(http://greens.st.wakwak.ne.jp/904354)。

TWO-ROCK Tomo Fujita Signature & String Driver Custom Cabinet

Two-Rock發售，我的簽名款音箱(http://www.two-rock-jp.com/)跟String Driver製的12吋一顆的箱體(Cabinet)。喇叭 是 Eminence 所預定發售，依我的簽名款原型做成的。

VEMURAM Jan Ray for Tomo Fujita

以 VEMURAM 的 Jan Ray 做為基礎，我的簽名款Model(http://www.vemuram.com/)原本就是以自然的 over drive 而出名，破音的型式更加自然，整體的音色比較亮一點。

① Pick：PICKBOY Vintage Classic 藤田 Tomo Model
② 弦：D'ADDARIO EXL110(1046)
③ 導線：PROVIDENCE Shark
④ 節拍器：BOSS DB-88
⑤ 錄音筆：OLYMPUS LS-10

〔曲目使用的機材〕
●Track01~09，22-28，35~36，38-39，41~42，44~45 FENDER1960 Stratocaster
●Track10-21，29-34，37，40，43，46~51 FENDER SRV Model
●Track29，30，31，32，37，40，43，46，48，50 使用了 Jan Ray for Tomo Fujita
〔封面吉他提供〕
East Village Guitars(TEL:075-647-2633)

知識與演奏連結吉他實習 Concept（知識と演奏がリンクするギター実習コンセプト）

書籍　B5/附2片CD/¥2100＋税

用自己的手來完成練習曲，知識並不只是留在腦袋裡，活化實際演奏的實踐訓練集。

用3個音征服吉他 Triad・Approche（3音でギターを制覇するトライアド・アプローチ）

書籍　B5/附CD/¥2000＋税

讓你能夠彈奏3音和弦（＝Triad）的徹底訓練。Upper・Structure・Triad也有易懂的解說。

自學吉他手的 Logical Practice（独学ギタリストのためのロジカル・プラクティス）

書籍　B5/附CD/¥2000＋税

自學難以學會的，為系統化知識與基礎能力提升的第一彈。視譜訓練與Triad的基礎介紹。

能用耳與感性彈奏吉他之書（耳と感性でギターが弾ける本）

書籍　B5/附CD/¥2000＋税

"訓練耳朵，培養感性，自由彈奏想彈的音"為概念的教材。揭載了很多能讓吉他進步的思考法與提示。必讀！

能用鮮活的 Groove 彈奏吉他之書（生きたグルーヴでギターが弾ける本）

書籍　B5/附CD/¥2000＋税

介紹讓演奏有Groove的思考方式與練習方法的教材。

Guitar magazine ［吉他雜誌］

自由自在地
彈奏吉他的
大調音階 之書

藤田TOMO・著
伯克利音樂學院(Berklee College of Music)吉他系助理教授

作者／藤田TOMO
翻譯／張芯萍 梁家維
校訂／簡彙杰
美術編輯／陳珊珊
行政助理／溫雅筑
發行人／簡彙杰
發行所／典絃音樂文化國際事業有限公司
　　　　電話：+886-2-2624-2316 傳真：+886-2-2809-1078
聯絡地址／251 新北市淡水區民族路10-3號6樓
登記地址／台北市金門街1-2號1樓
登記證／北市建商字第428927號
印刷工程／國宣印刷企業股份有限公司

定價／420元
掛號郵資／每本40元
郵政劃撥／19471814　戶名／典絃音樂文化國際事業有限公司
出版日期／2015年08月初版